圖解 動漫音樂 創作法

曲式構成＋和弦進行＋表現手法，
徹底解說一聽癡迷的魔力祕密！

小林郁太 著　黃大旺 譯

U0001971

前言

感謝您購買本書。本書是從「如何透過音樂表現動畫作品」的視點，徹底解析8首動畫歌曲的作曲手法、及實際上帶給聽者哪種聽覺感受。在說明的過程中，多少會反應筆者的個人喜好，但我並無意批評這些動畫作品或樂曲的好壞。

在此必須事先聲明，我不是重度動畫迷。因為生長的年代不同，我只知道《鋼彈系列》（之中所謂的「宇宙世紀」），而本書挑選的動畫作品之中，我大概只看過一半。所以，若問我「為何想分析動畫歌曲？」，我會說「因為現在的動畫歌曲很有趣」。

首先，「（動畫）作品所使用的音樂」都相當有意思。因為動畫歌曲是為動畫作品所做的音樂，樂曲本身或演唱歌手不是主角，所以作曲者不會凸顯個人特色，而是透過樂曲來表現原著動畫的世界觀。總之，正因為作曲者在和弦進行或旋律線等「譜面上的構造」花了不少心思，所以藉由理論面的分析就能學到更多的樂理知識。

就這層意義上，動畫音樂可說與電影配樂具有相同的作用性。但是，相較於伴隨劇情要素、從開頭到結尾都是作品「表現一部分」的電影配樂，動畫歌曲（尤其是片頭曲）通常具有強烈的主題曲傾向，以單一樂曲表現整部作品或作品的世界觀，樂曲會如實表現出作曲家或動畫製作團隊如何詮釋這部作品。

其次，動畫歌曲的類型涵蓋範圍很廣。因為完全是動畫作品用的音樂，所以未必需要迎合大眾口味或價值觀，或者反應市井生活等。換句話說，動畫歌曲的「（市場銷售）壓力」較小，不用像流行音樂一樣，非

得是抒情或加油歌曲不可。不過，動畫本身與其說是藝術，更具有強大的大眾娛樂要素，所以主題曲也最好是流行曲風。但是，原著動畫中還有分科幻、奇幻等不同類型，因此音樂上的表現也會隨之更加寬廣。

此外，現在的動畫歌曲也顯現出 2010 年代的有趣之處。隨著遊戲與輕小說的興起、或 VOCALOID ^{編按}文化（簡稱 V 家）帶來的影響，市面有愈來愈多由輕小說原著改編的動畫、或以 VOCALOID 作曲的動畫歌曲。仔細想想，這些類型之所以崛起，其原因除了遊戲或動畫、漫畫的發展趨於成熟以外，那些出生於網路時代，在這些為主流文化下長大的年輕世代漸漸步入社會，也有著密切的關係。也就是說，文化根源相同，可說是動畫歌曲具有高度親和力的一大主因。

平心而論，將動畫歌曲視為一種音樂類型或場景，以理論分析動畫歌曲的性質與受歡迎的因素，是身為動畫門外漢的我，書寫本書的動機。

為了深入研究樂曲的細節部分，若不是很熟整首曲子，或不搭配音樂範例閱讀的話，恐怕難以理解，而且音樂上也屬於某種程度的專門內容，所以多少必須具有音樂經驗或知識。換句話說，這本書雖然需要具備一定的音樂知識才能輕鬆閱讀，但我會盡量詳細解說那些傑出作曲家如何用音樂表現動畫作品，展現精煉的技術性技巧。如果能夠加深各位對這些樂曲或音樂的理解，我會感到十分開心。

編按 **VOCALOID（ボーカロイド）**：是日本樂器製造商山葉公司所開發的電子音樂製作語音合成軟體，能夠合成人聲的歌曲。最具代表性的是初音未來 Vocaloid 2 音色資料庫。

CONTENTS

麵包超人進行曲 7 `CD TRACK 1`
《麵包超人》Dreaming
依循基礎音樂理論的「正義」作曲技巧

StarRingChild 21 `CD TRACK 2`
《機動戰士鋼彈UC》Aimer
在經典進行上增加點綴的細膩和聲技法

殘酷天使的行動綱領 39 `CD TRACK 3`
《新世紀福音戰士》高橋洋子
利用拉丁美洲風的節奏與AOR音色帶來音色
刺激的妙趣

魯邦三世主題曲'78 57 `CD TRACK 4`
《魯邦三世》大野雄二
讓人不禁讚嘆的極致律動製造術

你不知道的事 71 `CD TRACK 5`
《化物語》supercell
「青春」止不住的感傷聲音製造術

摩訶不思議大冒險！ ·············91 `CD TRACK 6`
《七龍珠》高橋洋樹

名副其實的異想天開樂曲構成術

惡之華 ················· 101 `CD TRACK 7`
《惡之華》宇宙人

前衛的組曲作曲法

only my railgun ··········· 121 `CD TRACK 8`
《科學超電磁砲》fripSide

巧妙的副歌節奏與轉調帶來的獨特戲劇性

前言 ·· 002
本書閱讀方式 ··· 006
Column1　與音樂理論相處的方法 ·················· 038
Column2　切分音與先現音 ···························· 056
Column3　動畫歌詞的觀察 ···························· 135
Column4　日本人喜歡旋律的理由 ·················· 136
總論 ·· 137
後記 ·· 141
中日英名詞翻譯對照表 ································· 142

本書閱讀方式

◎頁面的組成

本書由 8 首動畫歌曲的樂曲結構分析組成。每首曲子先以 2 ～ 5 頁篇幅介紹曲子的結構（曲子構成與和弦進行），再以要點歸納各段落重點，搭配圖譜及音樂示範加以解說的形式書寫而成。各位可以一邊聆聽曲子，一邊確認曲子構成與和弦進行，順著解說閱讀下去。此外，每篇「曲子構成」的段落記號（四角形框的英文字母）上面所標示的時間，是動畫歌曲原曲的 CD 秒數時間。至於本書的段落記號，基本上都以 A1、B2 等方式具體標示。若只有 A 或 B 等英文字母而沒有標記數字的，則是所有反覆段落的共通內容。

◎關於本書的 CD

本書 CD 收錄作者的解說及按圖譜示範的演奏，或以 MIDI 軟體逐格輸入音符的音檔（CD 並未收錄動畫歌曲的原曲音樂）。只要聆聽本書 CD，看圖譜時就能掌握較難以理解的聲音動向或曲子氣氛。另外，一個音軌檔裡有數個演奏段落，請對照內文的解說或圖譜上標有 CD TIME 的記號，找到對應的秒數段落。

 請掃 QR Code 下載作者解說中文翻譯

麵包超人進行曲
アンパンマンのマーチ

《麵包超人》
Dreaming

作詞：柳瀨嵩（やなせたかし）　作曲：三木剛（三木たかし）

CD TRACK1

依循基礎音樂理論的
「正義」作曲技巧

《麵包超人精選輯'15》

·構成表

0:00~ 0:13~ 0:23~ 0:33~ 0:43~ 1:03~ 1:13~ 1:23~ 1:33~

[C0] → [a1] → [A1] → [B1] → [C1] → [a2] → [A2] → [B2] → [C2] →

 └————— 第一段 —————┘ └————— 第二段 —————┘

1:53~ 2:03~ 2:13~ 2:33~

[b] → [B3] → [C3] → [a3]

 └——— 第三段 ———┘ 尾奏

·和弦進行表

[C0] , [C1] , [C2] , [C3]

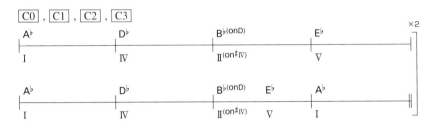

※只有 [C0] 是八小節的樣式（pattern）。

[a1] , [a2] , [a3] （第一至六小節）

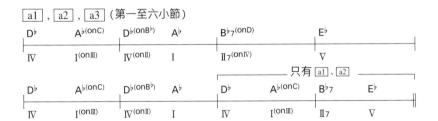

[a3] （第七至第十小節）

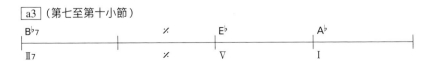

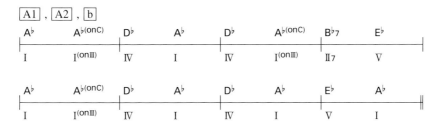

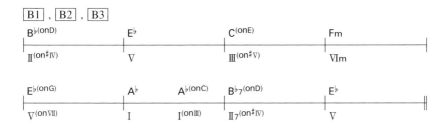

·關於本書的曲目構成表

本書的構成表不說明段落功能，而是加上英文字母標示出全曲的各段落。

有歌詞的段落以大寫字母表記，此外的段落以小寫表記，同樣的段落反覆則依照出現順序編號。

還有，某些段落的變奏類會加上「'（撇號）」記號。但「明顯是副歌」的部分則不管出現的位置，一律以 C 表記（〈惡之華〉除外）。

此外，構成表的段落記號上面所標示的時間，是動畫歌曲原曲的CD 秒數時間。

明朗的曲調與具主題性的歌詞融合

〈麵包超人進行曲〉是男女老幼皆耳熟能詳的動畫歌曲。或許是因為《麵包超人》的觀眾年齡層偏低的關係，這首曲子與動畫迷所喜歡的動畫歌曲有著天壤之別。即便如此，本書舉這首曲子為例，並不是沒有想過「盡量介紹大家耳熟能詳的曲子，以增加本書廣度」，其實是基於以下三個音樂理由。

其一，乍聽之下極為簡單的曲子，但就「用音樂表現《麵包超人》的作品世界觀」的意義上而言，這首曲子絕對稱得上是名曲。

其二，只是簡單的曲子，卻以典型的形式巧妙地使用到本書所出現的各種音樂知識。甚至可以說只要掌握這首曲子，就能理解現代音樂基礎理論的大部分內容。

其三，不論使用哪種樂器，如果大致按照譜面只彈奏這首曲子的和弦，都聽得出是〈麵包超人進行曲〉。換句話說，和弦進行寫得非常好，在塑造整首曲子的形象上有相當大的影響。作曲者正是創作〈津輕海峽‧冬景色〉、〈我只在乎你〉等昭和歌謠名曲的三木剛先生。

《麵包超人》的樂曲已經與角色形象綁在一起，深深烙印在日本人的心裡。所以這次是特意分析這首曲子，一起來研究偉大的作曲家如何表現麵包超人的作品世界吧。

首先，曲調給人一種「明亮開朗明快」的印象。這個部分就是所謂的麵包超人風格，是這首曲子的整體形象。具體而言，就是以「幾乎不用小調和弦」及「2 拍子」來構成。

另一方面，讀過柳瀨嵩先生寫的歌詞後就會明白，這首曲子是描述小朋友的守護者「麵包超人」。換句話說，這是歷經人生各種荒謬或悲傷的大人，帶給孩子們的訊息之歌。所以，雖然主要是小孩子聽的歌曲，卻唱出大人的心情。**三木剛先生如何一面保有簡單明亮的曲調，一面在**

音樂上將這樣有深度的歌詞主題表現出來？這個部分或許是理解全曲的關鍵。

刻意避開小調和弦……

首先，我們從構成基礎的樂曲意象「明亮開朗」要素著手。整首曲子只有 B 段落的第四小節出現小調和弦（**圖1**），其餘全是大調和弦。請看以下的段落分析。

圖1 B 的和弦進行

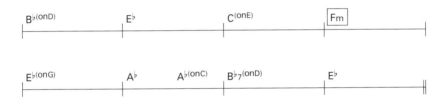

在這首曲子裡，有兩個地方的自然音和弦[原注1] 本來應該是小調，也就是「A♭ (on C) （I (on III)）」和「B♭7 （II7）」。A♭ (on C) 搭配低音和聲就變成 Cm，B♭7 變成 B♭m 也還不至於奇怪，但整首曲子完全沒有使用 Cm 和 B♭m 這兩個和弦。實際彈奏和弦便可以知道，的確不會有突兀感，整體明亮感有些微的差異（**圖 2**）。

圖2　Ⓐ 第一至四小節的和弦進行分析

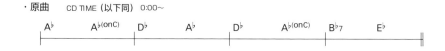

・原曲　　CD TIME（以下同）　0:00～

・依照自然音和弦理論的和弦進行

由此可知這首曲子就是依照這種方式刻意避開使用小調和弦，以維持明亮的曲調。

此外，2 拍子也是這首曲子的曲調決定性關鍵。2 拍子具有「聽起來像 4 拍子」的特質，在多數作曲者都不寫譜的現代音樂之中，實際上這種節奏曖昧不明的曲子也不少。話說回來，這首曲子就是不折不扣的 2 拍子。那種讓人想要大步前進的節奏，讓我深感 2 拍子本身果然是具有

明亮感的罕見稀奇拍子。

　　順帶一提，當比較 2 拍子與 4 拍子的不同之處時，往往會舉出拍子強弱的關係，或打擊樂器的節奏樣式（Pattern）等所製造出來的差異。然而，這些要素與旋律樂器的樂句並非無關，而且各要素之間的組合方式，也無法以 2 拍子或 4 拍子明確歸類畫分。所以，我認為應該多加感受音樂，「以有無『邁步前進的感覺』來判斷」。在〈麵包超人進行曲〉中，不只鼓組的節奏樣式與貝斯部分有這種特質，就連旋律也以 2 拍為一個樂句，所以全曲整體上有種以 2 拍子回歸原始節奏的樣貌，可以說是比較清楚的 2 拍子曲風。再來是「明亮感」部分。換句話說這首曲子幾乎都是用三和音（Triad）原注2 譜寫而成。例如，典型的四和音的七和弦（7th Chord，三和音加上七度音的和弦）可以表現出更細膩的感情，但是在這首曲子裡只出現一個 B♭7 和弦。大略說來，和弦的組成音愈多，和弦音就愈模糊難辨，前後和弦使用相同音高的機率也會隨之變高。**這首曲子幾乎只使用三和音譜寫，可使整首曲子聽起來更為明快。**

　　現在已經知道明快的聲音是如何做成的，此外如同本章開頭提到，這首曲子也是一首以歌詞表現主題的曲子。還有，前面已說明過的和弦編排，難道避開小調和弦，只是為了營造明亮的聲音？為了進一步探究這點，一起來看整首歌曲的和弦進行吧。

原注1 **自然音和弦（Diatonic Chord，又稱順階和弦）**：依據自然音階組合而成的七個和弦（以 C 大調為例，C、Dm、Em、F、G、Am、Bm(♭5)），是和弦進行的基本型。
原注2 **三和音（Triad）**：以三個音組成的和弦。最基本的三和音，分為大調三音和弦與小調三音和弦兩種。

從 I 開始，在 I 結束的明確終止

　　理論上，這首曲子的和弦進行是使用明確的表現手法來編排。為了讓各位充分理解，我們先聚焦在和弦理論的基礎知識。

　　首先，在 Ａ 與 Ｃ（副歌，Chorus）的第一至四小節中，都使用基本的「由 I 開始，在『V』結束」進行。另外，Ａ 與 Ｃ 都以四小節為一單位，反覆兩次成為八小節的大段落（**圖3**）。

圖3 Ｃ 的和弦進行分析

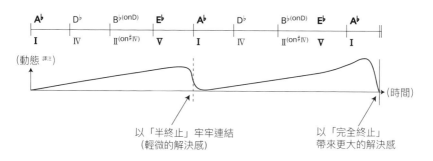

這種解決感是因為使用了第七至八小節之間的「V-I」，也就是最大宗的自然進行做結，並以主旋律（這裡是指歌唱旋律）＝ A♭結束的關係。這樣就稱為「完全終止原注3」。另外，如同 Ａ 與 Ｃ 的第四小節，或 Ｂ 的第八小節「做為樂句的一個段落，若想延續這種感覺到下一段落」時，就

會直接以 V 做結。這就是「半終止」。

　　不論前後順序，樂句結束就稱為「終止」，而終止的方式則稱為「○○終止」。順帶一提，與完全終止相同的「V-I」這種全終止，如果旋律主音沒有結束，就是「不完全終止」，不以屬音[原注4]而改用「次屬音[原注5]→主音[原注6]」終止則稱為「變格終止（Plagal Cadence）」。另外，不是在主音或 I 終止，而是在 IIIm 或 VIm 等代理和弦結束，就稱為「假終止（Deceptive Cadence）」。

　　這種「終止」思考方式有一個前提，和弦一旦必須行進至主音，就能走向安定穩定，也就是所謂的「解決[原注7]」。如果是寫過曲子的人，即便不太懂背後的理論，也應該能夠理解這種感覺。武斷地說，理論就好像是替各種音樂感覺冠上名字。雖然不需要一一死記，或按照理論作曲，不過，如果知道「啊，這種感覺就是這樣做的呀！」，不論是作編曲時，或理解一首曲子時都會有很大的幫助。

原注3 **終止（Cadence）**：有解決感的和弦進行。

原注4 **屬音（Dominant）**：以音階中的五度為根音組成的和音，與主音最有距離感的聲響。有時候簡稱 D（基本上是 V 的和弦）。

原注5 **次屬音（Subdominant）**：以音階中的四度為根音組成的和音，具有介於主音和弦與屬音和弦中間位置的聲響，在分辨調性上相當重要，有時候簡稱 SD（基本上是 IV 的和弦）。

原注6 **主音（Tonic）**：音階的中心音、又指以這個音為根音組成的和音，以及類似這些組成音的和音，有時候簡稱 T（基本上是 I 的和弦）。

原注7 **解決（Resolution）**：和弦或旋律由不安定的狀態回到穩定的狀態，帶來段落的連接感。

譯注 **動態（Dynamics）**：音的強弱表現。

優雅的半音進行很優美

　　現在，已經知道從「I」開始並且在「I」結束的形式，是這首曲子進行上的一大特徵。廣義上來說，可說是讓曲調明快的要素。不過，關鍵在於從「I」的起點進入終止的過程。整首曲子最強烈的戲劇性發展就在這個段落。主題是「**半音進行（中途有一部分為全音進行）很優美**」，其中又以 Ⓒ 最具代表性。第一至四小節與第五至八小節，除了第三個和弦（譯注：第三與第七小節）除外，都採取「I-IV-V-（I）」的和弦進行。基本上，為了讓「I-V-I」順利接到「V」，中間通常會安插 IV，這樣是最基本自然的大調和弦進行。雖然已經是非常明快的模式，但只有這樣還是顯得過於平淡。所以第三個和弦「B ♭ (onD)」便成為段落中的重點。這個和弦的使用方法，將決定曲子表現的方向性，但可以從兩個不同觀點來思考。一個是「IV」與「V」之間以半音連接的低音聲部，另一個是副屬音[原注8]帶來的戲劇性表現。

　　原本副屬音是出自於這樣的考量來使用：「既然『V-I』進行在這裡可以呈現這麼優雅的效果，如果也把主音以外的和弦也從降低五度前進的話，是不是也能帶來戲劇性的效果呢？」所以這裡並不是單純把 IIm、IIIm、VIm 全部變成大調和弦，而是在行進至高四度的段落中，營造最有動態美感的效果。具體而言，B ♭ 就是連接 V 的副屬音、以及在自然音階上將本來 IIm 位置的 B ♭ m（Si ♭ 、Re ♭ 、Fa）變成 B ♭（Si ♭ 、Re、Fa），讓 D ♭ 與 E ♭ 中間用半音連結的 D（Re）成為和音的組成音，同時自然地做為分數和弦的低音聲部兩種作用（**圖4**）。正是一石二鳥的做法。

　　Ⓐ 與 Ⓑ 都是相當自然巧妙的進行。Ⓐ 也與 Ⓒ 完全不同，是每拍就改變一個和弦（**圖5**）。因為想讓副歌（Chorus，Ⓒ）的行進動線「A ♭ -D ♭ -D-E ♭ 」充分被聽見，所以為了與此形成相對性，旋律 A（Verse，Ⓐ）反而具有比較細緻的和弦動態。而且這種手法也呈現出 2 拍子的「進

圖4　B♭(onD) 的功用

・實際的和弦進行　*CD TIME 0:33〜*

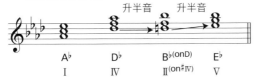

A♭	D♭	B♭(onD)	E♭
I	IV	II(on#IV)	V

・升半音不使用B♭(onD)的情形　*CD TIME 0:43〜*

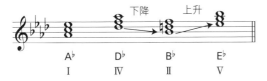

A♭	D♭	B♭	E♭
I	IV	II	V

圖5　與 C 的比較

A

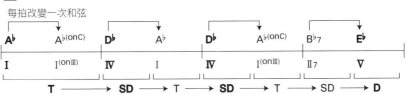

C

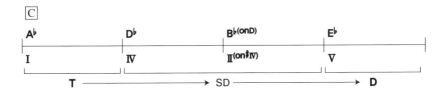

※ 在自然音和弦裡，IIm與次屬音功能相同，
　所以將II(on#IV)視為次屬音類的和弦。

行曲」感，曲調變得輕快。例如，A 第一小節的「Aᵇ-Aᵇ⁽ᵒⁿ ᶜ⁾」也只有在第二拍加上低音的 Do（C），並沒有改變和弦，如果 2 拍都使用 Aᵇ 也沒有問題。不過，這樣就能達到「呈現比副歌更輕快的律動」與「即便如此也想與後面的 Dᵇ 順暢連接」的意圖。此外，由於第二小節之後有每拍改變和弦的必然性，所以這個段落的低音聲部也跟著一起移動較有一貫性，正因為如此，C 第一小節的 Aᵇ 連續兩拍才能顯出厚度。

　　除此之外，如果依照 C 的要領，把 A 的 Bᵇ7 換成 Bᵇ7⁽ᵒⁿ ᴰ⁾ 好像也不錯，但這裡並沒有這樣做。簡單說這就是所謂的「留一手」。雖是旋律 A（Verse）的段落，但這個地方其實不需要刻意使用副歌中最具聲響效果的和弦，來營造戲劇化進展。順帶一提，A 的第三及第七小節只有第二拍的低音不同，但前者（Aᵇ⁽ᵒⁿ ᶜ⁾）是為了往後面的 Bᵇ7 行進而採用低音的 C，有「連接的意圖」；後者（Aᵇ）則是為了「讓『V-I』的終止聽起來帶有動態感，所以特地在以全音音階自然連接起來的 Dᵇ 與 Eᵇ 之間放置 Aᵇ，展現「低音大幅度變化的意圖」。這種細節安排讓後面的展開呈現截然不同的聲響，相當具有效果。

原注 8 **副屬音（Secondary Dominant）**：針對各個自然音和弦而言，為做出「V-I」屬音動線（Dominant Motion）所使用的大調和弦。例如「II–V」或「III–VIm」等和弦進行中的「II」與「III」（在大調自然音和弦裡，通常 II 是 IIm，III 是 IIIm）。

做為理想的「橋接（Bridge）」旋律 B

　　最後來分析段落 B 。 B 在「與副歌（Chorus）製造對比」的意義上來看，雖然與 A（的作用）相同，但有別於 A 的「大幅度明快的行進」，段落 B 則是全力往「總覺得很傷感」的方向展開。首先，突然從具有強烈連接主音與屬音機能的「B♭(on D)」開始，因為這個和弦是以音階外的 D 為最低音，所以會帶來極度的不安定感，但接下來採取最低音不斷上升，做出「不安定的狀態下，持續傷感的半音移動」這種安定的形態（**圖6**）。

圖6　B 的和弦進行　　*CD TIME 0:53～*

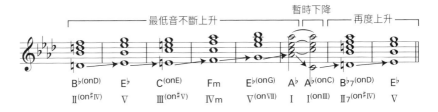

順帶一提，在 B 的第一到第四小節裡，「II$^{(on \sharp IV)}$-V」與「III$^{(on \sharp V)}$-VIm」的副屬音進行是伴隨最低音的半音移動連續展開。還有，B 的第六到八小節的動線也值得留意。由於最低音隨著連續的副屬音，呈現每半音便上升的音形，所以會讓 A♭ 大調的調性模糊，不管是 Fm（F 小調）還是 A♭ 大調都沒有本來主音的安定感。因此，第六小節進入 A♭ 立刻捨棄前面的半音移動，藉由變回 A 的半終止型，便能一口氣把樂曲拉回原本明快的形式。這種情況明顯與 A 不同，之所以使用「B♭7$^{(on D)}$」取代「B♭7」，是因為前面 B 中纖細不安定的進行裡，若最低音是 B♭ 就會過於沉重的關係。因此，殘留一點不安定感的最低音以半音移動，再以 E♭ 打開局面的動線較為流暢漂亮。

旋律 B（Bridge，B）的存在，大幅增加曲子的故事性，但所帶來的作用不僅止於此。曲中最優美高昂的副歌 C，在編排上雖比 A 漂亮，但也有比最低音輕快且大幅躍動的 A 稍微沉重的時候。如果把兩者並列在一起比較或許可以聽出差別，但中間穿插 B 之後，就能化解 A 與 C 的衝突，只會留下好的部分。從這層意義上來看，B 是很理想的橋接。

如何？在還沒有閱讀內文之前，想必有人會說「麵包超人的歌曲能學到什麼？」。老實說，分析這首曲子之前，我也是抱持這種想法。但是看完就會發現，這首曲子充分使用了基礎理論，描繪作品的世界觀形象，是有如動畫歌曲範本般的樂曲。這裡介紹的每一種和弦進行，都是相當基礎的手法，並非三木剛先生所發明。旋律 B 的進行就常出現在古典音樂。反過來說，用簡單的理論譜寫的簡單樂曲，就能充分展現細心巧思。

StarRingChild

《機動戰士鋼彈 UC》

Aimer

作詞作曲：澤野弘之

CD TRACK2

在經典進行上
增加點綴的細膩和聲技法

《StarRingChild EP》

構造 ▶▶ [Key] E大調　[拍子] 4/4　[速度] 82

·構成表

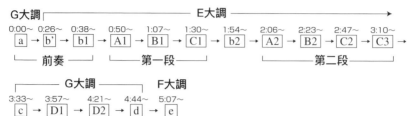

G大調 ─────────────── E大調 ──────────────→

0:00~　0:26~　0:38~　0:50~　1:07~　1:30~　1:54~　2:06~　2:23~　2:47~　3:10~

a → b' → b1 → A1 → B1 → C1 → b2 → A2 → B2 → C2 → C3 →

└── 前奏 ──┘　└──── 第一段 ────┘　└────── 第二段 ──────┘

┌──── G大調 ────┐　F大調

3:33~　3:57~　4:21~　4:44~　5:07~

c → D1 → D2 → d → e

·和弦進行表

a （key＝G大調：以下括號內均表調性）

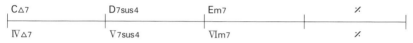

C△7		D7sus4		Em7		✕	
IV△7		V7sus4		VIm7		✕	

C△7		D7sus4		A7sus4		✕	N.C.
IV△7		V7sus4		II7sus4		✕	

b' （ E大調 ）

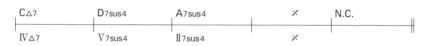

C♯m		✕		✕		✕	
VIm		✕		✕		✕	

b1 , b2 （E大調）

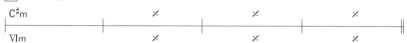

A	B	C♯m	B	A	B	C♯m	
IV	V	VIm	V	IV	V	VIm	

A1 , A2 （E大調）

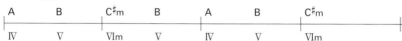

C♯m7	A△7	F♯m7(9)	G♯m7	C♯m7	A△7	E6	F♯m7(9)
VIm7	IV△7	IIm7(9)	IIIm7	VIm7	IV△7	I6	IIm7(9)

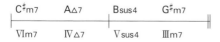

C♯m7	A△7	Bsus4	G♯m7
VIm7	IV△7	Vsus4	IIIm7

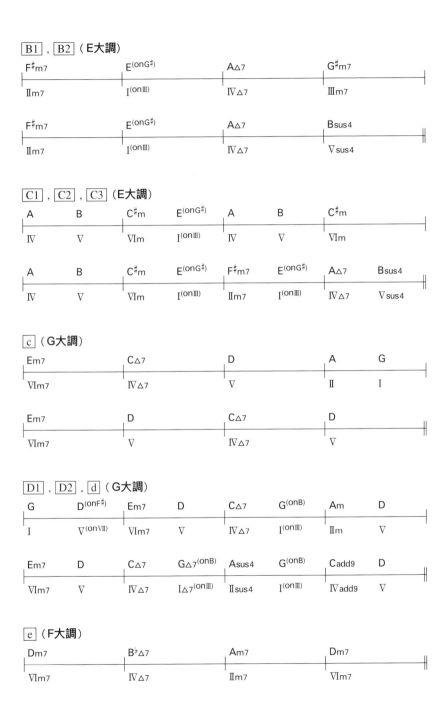

B1 , B2 （E大調）

F♯m7	E(onG♯)	A△7	G♯m7
IIm7	I(onIII)	IV△7	IIIm7

F♯m7	E(onG♯)	A△7	Bsus4
IIm7	I(onIII)	IV△7	Vsus4

C1 , C2 , C3 （E大調）

A	B	C♯m	E(onG♯)	A	B	C♯m
IV	V	VIm	I(onIII)	IV	V	VIm

A	B	C♯m	E(onG♯)	F♯m7	E(onG♯)	A△7	Bsus4
IV	V	VIm	I(onIII)	IIm7	I(onIII)	IV△7	Vsus4

c （G大調）

Em7	C△7	D	A	G
VIm7	IV△7	V	II	I

Em7	D	C△7	D
VIm7	V	IV△7	V

D1 , D2 , d （G大調）

G	D(onF♯)	Em7	D	C△7	G(onB)	Am	D
I	V(onVII)	VIm7	V	IV△7	I(onIII)	IIm	V

Em7	D	C△7	G△7(onB)	Asus4	G(onB)	Cadd9	D
VIm7	V	IV△7	I△7(onIII)	IIsus4	I(onIII)	IVadd9	V

e （F大調）

Dm7	B♭△7	Am7	Dm7
VIm7	IV△7	IIm7	VIm7

細膩的情感表現與故事性感受強烈的優秀曲子

這裡介紹鋼彈系列的作品之一《機動戰士鋼彈 UC》第七集的片尾曲〈StarRingChild〉。這首曲子的展開是利用緩慢從容的節奏，襯托主唱 Aimer 獨特的歌聲。為了電影上映的宣傳，特別安插在電視版當中，做為單曲發行的促銷手法，再加上，因為是片尾曲的關係，所以不用依照電視動畫片頭曲的做法，必須是「快節奏、一個段落在一分鐘半內結束、個人創作語彙必須有所節制」的曲子。這首曲子不是「因循動畫主題曲的標準製作規範」來編寫，可以說是「需要相當時間，才能表現出音樂世界觀」的曲子。

重搖滾風格的「動」，與輕盈鋼琴聲所營造出的「靜」產生對比、以及主唱 Aimer 具滲透力的唱腔，傳達一種靜謐又廣闊的氣氛，都與鋼彈系列一貫的自省風格，或與人類在浩瀚宇宙中如何生存的哲學命題相當契合。這首之所以經典，除了是由歌唱實力深厚的 Aimer 演唱之外，樂曲構成與和弦進行的情感細膩度、及故事性的強烈感，在本書分析曲之中，堪稱數一數二。

接下來，我將從較簡單的和弦進行，聚焦分析基礎的樂曲動向，也會說明聲音設計部分或編排的精妙之處，一起來看這首曲子吧。

主要以三個段落組成

先來看一下〈StarRingChild〉的組成（**圖 1**）。

這首曲子的前奏由「a、b、b1」組成，簡單來說就是「前奏之後是兩段主歌^{譯注}，然後接到旋律 D，最後迎向尾奏」。曲中經過三次轉調（Transpose），段落數比較多，因此可以分成三個段落加以分析，①樂曲

核心部分的歌唱段落（旋律 A、旋律 B、副歌）、②歌唱旋律前的導入部、③轉調後的旋律 D。

　　順帶一提，即使是現場演奏時，表達曲子段落所使用的用語也相當自由。一般來說，歌詞最開頭的段落通常稱為「旋律 A（Verse）」；全曲最高潮的部分稱為「副歌（Chorus）」；連接旋律 A 與副歌的段落則稱為「旋律 B（Bridge）」。由這三個要素構成一個旋律反覆的單位，就稱之為一段主歌（Verse）；在第二段副歌之後出現的新旋律稱為「旋律 C（Bridge）／大副歌」；歌唱以外的部分方面，樂曲剛開始的地方稱為「前奏（Intro）」；曲子結尾則稱為「尾奏（Outro）」；穿插在歌唱與歌唱段落之間的地方稱為「間奏（Interlude）」／樂器獨奏（Solo）。括號內是英語說法。大多數的歌曲都是由上述方式構成。 不過，樂手之間的溝通上有時候也會因為「這裡叫副歌到底對不對？」或「旋律有五種的話該怎麼做？」等疑問，而產生溝通上的困擾。

圖1 〈Star Ring Child〉的構成

譯注 **兩段主歌**：指的是由旋律 A ＋旋律 B ＋副歌所組成的兩次反覆。

如何創作經典的「IV–V 進行」？

　　這首曲子的和弦進行是利用「IV–V」營造高潮，並以 VIm 解決。「IV–V 進行」比起較基礎而往往會避免使用的「V–I 進行」，早已被大量地使用。I 的代理和弦[原注] VIm 也可以做為不想以 I（一度）呈現明朗的完全終止時所使用的經典和弦。此外，ⓒ 的最後兩小節（IIm7-I(on III)-IV △ 7-Vsus4）是將「IV-V」下降兩音，添加兩個和弦點綴形成「IIm-IIIm-IV-V」，這也是流行音樂常見的模式（**圖 2**）。雖然這首曲子的和弦進行有很多「超級平淡無奇」的模式，但音樂本來就是一種由十二個音、及從這十二個音產生調性，利用調性之中的聲響組合所製造出來的煉金術。因此與其探討「（編排上）做什麼？」倒不如思考「聽起來如何？」，因為平淡無奇所以反而無關好壞。

　　此外，「IV-V-VIm」進行不僅出現在開頭的 b1，也使用在後面的 C1（**圖 3**）。在 C1 前一個段落的小節易記點[譯注]，則帶來一種「蓄勢待發」的感覺。換句話說，「IV-V-VIm」進行在本曲中有著「在 b1 做預告，然後在 C1 大放異彩」的存在。就這層意義上，可說夾在 b1 與 C1 之間的 A1 和 B1，具有「在 VIm（C♯m）附近徘徊不定」的作用。這麼說聽起來好像有混秒數之嫌，但事實並非如此。這個段落完全是刻意與「IV-V-VIm」形成對比，實際上是為了讓 C（副歌）發揮至極大，所以在構成上擔任盡可能不動聲色地一點一點推進故事的功能，堪稱是這首樂曲非常重要的表現段落（**圖 4**）。

原注 **代理和弦**：組成音與主音（I）、副屬音（IV）與屬音（V）類似，指具有相同效果的其他和弦。主音的代理和弦是 IIIm 和 VIm，副屬音是 IIm，屬音則是 IIIm。

譯注 **易記點**：指的是曲中一瞬間的停頓，或樂手齊聲演奏同個樂句等，為曲子製造高低起伏的樂句。

圖2 經典和弦進行例

· Ⅱm−Ⅲm−Ⅳ−Ⅴ 進行

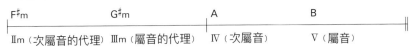

F#m	G#m	A	B
Ⅱm（次屬音的代理）	Ⅲm（屬音的代理）	Ⅳ（次屬音）	Ⅴ（屬音）

C 第七與第八小節

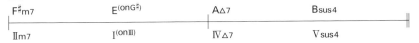

F#m7	E(onG#)	A△7	Bsus4
Ⅱm7	Ⅰ(onⅢ)	Ⅳ△7	Ⅴsus4

圖3　C 的和弦進行

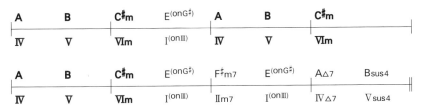

A	B	C#m	E(onG#)	A	B	C#m	
Ⅳ	Ⅴ	Ⅵm	Ⅰ(onⅢ)	Ⅳ	Ⅴ	Ⅵm	

A	B	C#m	E(onG#)	F#m7	E(onG#)	A△7	Bsus4
Ⅳ	Ⅴ	Ⅵm	Ⅰ(onⅢ)	Ⅱm7	Ⅰ(onⅢ)	Ⅳ△7	Ⅴsus4

圖4　各段落的功能

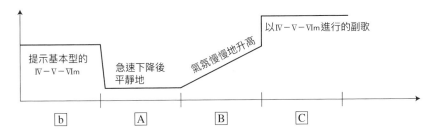

以Ⅳ−Ⅴ−Ⅵm進行的副歌

提示基本型的 Ⅳ−Ⅴ−Ⅵm

急速下降後 平靜地

氣氛慢慢地升高

b　　A　　B　　C

持續靜靜推進的故事

接下來，我們來進一步仔細看旋律A（Ａ）與旋律B（Ｂ）的和弦進行。為了方便說明和弦進行，這裡刻意將和弦置換成基礎的三和音（Triad）。另外，VIm（C#m）是I（E）的代理和弦，但這首曲子幾乎沒有使用I（一度）和弦，所以事實上可以說是最安定的主音。

Ａ 由「VIm-IV」開始，偶數小節的和弦進行以每回改變和弦的形式，構成三回兩小節模式（圖5）。因為「VIm-IV」是「主音→次屬音」進行，所以具有「接下來將發生什麼」的暗示。第一次循環的第二小節「IIm-IIIm（F#m-G#m）」，屬於「次屬音→屬音」類的進行，但因為兩個和弦都是次屬音（IV）與屬音（V）的代理和弦，所以和弦進行的效果弱，無法帶來解決感。第二次循環的第二小節「I-IIm（E-F#m）」，則因為使用主音，所以和弦聲響比第一次循環的第二小節稍微強。不過，這個循環的收尾落在代理和弦的「弱次屬音（IIm）」上，因此曲子呈現停滯不前的狀態。雖然第三次循環的第二小節「V-IIIm（B-G#m）」是由「屬音→主音的代理和弦」形成的「假終止（Deceptive Cadence）」，但與主唱的旋律風格轉變的相互作用之下，首次出現「稍微有動靜」的感覺。假終止具有「雖暫時終止，但尚未平靜下來、感覺接下來還有話要說」的氣氛，因此藉由銜接 Ｂ 的第一小節IIIm低1音的和弦IIm（F#m），讓故事得以再度進展下去。

如同上述，Ａ 維持在看不出戲劇性進展的狀態下，不管是和弦或旋律都一點一點地不斷變化，是不是有種來回徘徊的感覺呢？

接下來的 Ｂ 以使用經典和弦進行「IIm-IIIm-IV-V」為前提，意圖帶動故事的高潮。精確來說就是製造「在前四小節做出以為會進入V，結果回到IIIm」，然後「在後四小節做出最終以V半終止！接下來會發生什麼事呢？」的進展（圖6）。這個段落比 Ａ 更具明確的故事線，雖然

顯而易見是做為連接副歌（Chorus）的「橋接」功能，但每個和弦的長度卻是 Ⓐ 的兩倍，由此可知完全是打算讓故事繼續娓娓到來。

圖5　Ⓐ 的和弦進行

C♯m7	A△7	F♯m7(9)	G♯m7
VIm7	IV△7	IIm7(9)	IIIm7

C♯m7	A△7	E6	F♯m7(9)
VIm7	IV△7	I6	IIm7(9)

C♯m7	A△7	Bsus4	G♯m7
VIm7	IV△7	Vsus4	IIIm7

圖6　Ⓑ 的和弦進行

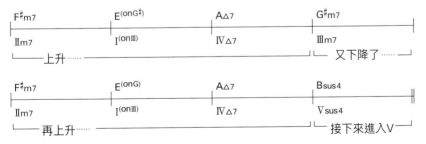

F♯m7	E(onG♯)	A△7	G♯m7
IIm7	I(onIII)	IV△7	IIIm7

└──上升……────────────────┘ └─又下降了……─┘

F♯m7	E(onG)	A△7	Bsus4
IIm7	I(onIII)	IV△7	Vsus4

└──再上升……────────────────┘ └─接下來進入V─┘

順帶一提,本文為了分類上的方便,將和弦模式分成旋律A與旋律B,但從歌唱的旋律來看,旋律B的前四小節算是旋律A的變化型,而這裡的動向又產生了變形,速度感增加的地方,可視為旋律B後半的四小節(**圖7**)。換句話說,相對於這兩種和弦進行,這首曲子的旋律A與旋律B是以三種(正確說來是六種)旋律模式編排而成。 這種層次的錯位是刻意模糊了朝著副歌移動的開始點位置,形成一種緩慢前進,但一路起起伏伏到達廣闊的副歌之動線。旋律A的小節數不採安定感較佳的四的倍數,而是以「兩小節×三次循環＝六小節」組成。

　　不過,意外地這種手法反而能讓聽者在不知不覺之間,正確掌握拍數或小節數、調性,因此聽到旋律A時不至於產生突兀感,甚至可以感受曲子在「不知不覺中已進入高潮」。**作曲者澤野弘之先生在段落編排上的用心,不論從「如何不以誇大手法,使經典和弦進行聽起來舒服?」的觀點,或從靜態、內省的氣氛表現視野慢慢往外擴散的過程,都是相當了不起的作品。**

圖7　Ｂ 的構成

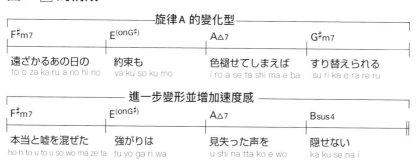

表現「一閃而過的希望」

　　接下來解說 [c] 轉調之後的盛大副歌 [D]。這裡也使用名為「卡農進行」或「大逆循環」的低音下行的經典和弦進行（**圖8**）。本段落的兩大特徵，分別是「以『IV-V-VIm』進行營造高昂氣氛」以及「與前面構成的整合性」。

　　首先，和弦進行由 I 開始，雖然看似單純卻相當重要。本曲中，VIm被當成實質上的主音，做為最後大副歌開頭的 I（一度），具有相當大的解放感與安定感。相較於副歌（Chorus，[C]）以兩小節為單位的「IV-V-VIm」進行而言，[D] 是在前半部的四小節使用卡農進行，再以其他進行組合成八小節的進行。與其用優美來形容「IV-V-VIm」進行，不如說它是以強大力量來推動的類型，**但是以卡農進行展開的安定 I 開始，低音逐漸下行，形成壯大的波動，這樣的和弦動線，讓這首曲子進行至此缺乏的故事性強度產生一種超越「IV–V–VIm」進行的盛大壯闊感**。此外，由於基本上是明朗的進行，所以也將樂曲整體氣氛轉移到積極樂觀的方向。

圖8　段落 [D] 的和弦進行

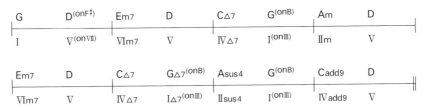

接著說明「與前面構成的整合性」。這部分不必想得太複雜，就是相對於截至目前為止的曲子基本構成表現而言，「正因為這個展開只會出現在結尾，所以能帶來深刻印象」。如果這些和弦進行在副歌裡反覆很多次，就會變成完全不同感覺的曲子。**這首曲子的構圖是從寧靜內向的 Ⓐ 緩緩展開，然後在 Ⓒ 釋放出情感，這種情感具有某瞬間帶有正向的希望**。這是我個人的解讀，雖然大副歌 Ⓓ 並非採連續反覆，不過，正因為這種不尋常的結束方式，反而更加有力。

尾奏的進行與 Ⓓ1、Ⓓ2、ⓓ 相同，在反覆三次之後，突然以 ⓔ 收尾（圖9）。以 VIm 為基調，幾乎只剩下鋼琴獨奏的寧靜氣氛，透過這種編曲上的回歸，使 ⓔ 的展開有一種瞬間流露希望的感覺。此外，相較於前面段落，和弦進行更具淒美感的段落 ⓔ，在經歷 Ⓓ 的希望之後，彷彿對世界的看法已有所改觀，以正向平靜結束全曲。這是以樂曲整體的故事所做的整合。

圖9　ⓔ的和弦進行

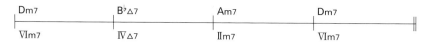

Dm7	B♭△7	Am7	Dm7
VIm7	IV△7	IIm7	VIm7

以音樂的整合性而言，從 C3 的 Bsus4 進入 c 是以高四度的 Em7 銜接，這種強烈的副屬音進行，既能大幅轉換場景氣氛，又能讓轉調（Transpose）聽起來很自然（「B」是 G 大調〔c〕下的「III〔三度〕」，這裡的變化跨越不同小節，但還算是副屬音進行「III-VIm」）。此外，D 的後四小節不但沿用前四小節的卡農進行，這種低音下行的進行，另一方面也藉由 VIm 開始，來延續前面和弦進行所表現出來的感情。

進一步說，**段落 e 進入第三次轉調，也帶有一種必然性。如果這裡不轉調，就會延續前面小節的「IV–V–VIm」進行形成了「解決」，然而在此需要的不是解決，而是場景轉換**。因此轉調成 F 大調，會讓 VIm 位置的 Dm 和弦聽起來是轉調前（G 大調）的 Vm，一瞬間就像是做了同主調變換（同主音下的不同調性，這裡是從小調借用和弦的手法）般，形成一種拋向宇宙似的不可思議感受。

如同截至目前為止所見，這首以「平淡無奇的和弦進行」為主軸，在想要表現什麼、以及如何表現上，便可看出是樂曲構成相當細膩的曲子。接下來一起來看曲子意象或編曲的細節部分。

以共通組成音聯繫各和弦

目前都以基礎的三和音（Triad）進行解說，老實說我不是很清楚這首曲子的正確和弦編排。我採用從聽寫樂器合奏抓出和弦，再找出大概的音高組成和弦的方式來分析曲子。即使是流行樂，作曲者也未必會公開譜面的情況下，只有作曲者自己才知道正確的和弦編排。尤其這首曲子是以兩把破音吉他和若隱若現的鋼琴為主旋律樂器所組成，所以更不

容易聽出和音的細部，這點請各位包涵見諒。但是可以知道這首曲子使用的和弦是有其大方向性。

　　只要觀察這首的 ⓐ 或 Ⓐ 的和弦進行，就能理解「△7」、「7⁽⁹⁾」、「sus4」等稍微複雜的和弦。首先將 Ⓐ 第一至第四小節的和弦組成音，依照「一度、三度、五度、七度……」的方式由低音排列起，然後一一記在譜上，就如圖10。

　　不過，實際上和弦通常會依照前後的動線而改變音的順序（圖11）。如此一來和弦進行也會變得流暢。順帶一提，這種改變和弦音的排列方式，稱為「轉位（Inversion）」。

　　其實，段落 Ⓐ 保留「Sol♯和Si」兩個音在聲音營造上相當重要。換句話說，即使和弦不斷變換，也盡可能減少同組和弦的組成音變化，因而形成「各和弦的聲響模糊化＝曖昧不明」的效果。

　　舉最明顯的例子，旋律樂器大致上只有鋼琴的 Ⓐ1，Ⓐ1 幾乎都沒有改變「根音＋Do♯・Sol♯・Si〔C♯m7⁽ᵒᵐⁱᵗ³⁾〕」的構造。行進間即使有些微變化，但重要的是和弦最高音（Top Note）的「Si」仍保持不變（圖12）。此外，到完全以鋼琴伴奏的 Ⓒ2，「根音＋Fa♯・Si・Mi（Bsus4）」的構造也幾乎沒有崩解。同樣的，Bsus4 這個和弦持續彈奏兩個不同和弦的共通最高音「Mi」與最低音（Bottom Note）「Fa♯」也是一大重點。因此，像是 sus4 或 7⁽⁹⁾ 這類比較複雜的和弦，與其說是強調四度或九度等音，倒不如說是因為不改變和弦組成音，所以才會形成這種的和弦表記，請先有這樣的理解。這種改變和弦卻維持某個音的手法經常可見。

圖10 A 第一至第四小節出現的和弦　*CD TIME 0:00～*

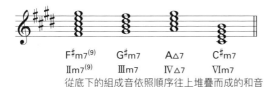

<table>
<tr><td>F#m7(9)</td><td>G#m7</td><td>A△7</td><td>C#m7</td></tr>
<tr><td>Ⅱm7(9)</td><td>Ⅲm7</td><td>Ⅳ△7</td><td>Ⅵm7</td></tr>
</table>

從底下的組成音依照順序往上堆疊而成的和音

圖11 A 第一至第四小節出現的和弦的轉位　*CD TIME 0:18～*

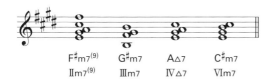

<table>
<tr><td>F#m7(9)</td><td>G#m7</td><td>A△7</td><td>C#m7</td></tr>
<tr><td>Ⅱm7(9)</td><td>Ⅲm7</td><td>Ⅳ△7</td><td>Ⅵm7</td></tr>
</table>

圖12 A1 的鋼琴譜　*CD TIME 0:34～*

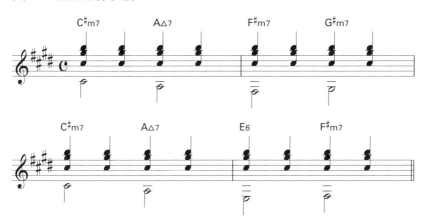

附帶一提，這裡提到的「C#m7^(omit3)」的 omit3，是指拿掉和弦根音算起的三度音（C#m7 的三度音就是 Mi）。而「Bsus4」也是將三度音提高半音，成為四度音的和音。總之，這兩種和弦具有「不彈三度音」的共通點，或許有彈吉他的人也已經注意到了，這首曲子大量使用到「強力和弦（Power Chord，基本上是以根音與五度音組成的和弦）」。

強力和弦經常使用在以破音吉他為主的搖滾音樂，但這首曲子的鋼琴也有頻繁使用。另外，A、B 裡的 F#m7^(9) 或 G#m7 的三度音「La」與「Re#」，都沒有發出聲響。這是因為實際加上三度音彈奏，就會發現和弦與主唱的旋律相互干擾了，所以有些許的突兀感。這麼說來，以複數的和弦持續彈奏共通音，又有什麼樣的意義呢？想必各位都已經知道答案了，**也就是即使變換和弦，也盡可能不變換和音組成音，這樣的手法是為了讓副歌（Chorus）「IV–V–VIm」的動線發揮出最大意義。**為了強調和弦進行的力度（Dynamism），副歌部分也幾乎不使用裝飾性的和音。此外，在只有鋼琴伴奏、意圖抑制前進的 C2 中，右手和聲如同上述，一直固定在 Bsus4。**只要將和弦進行中的整體和音或和弦最高音固定下來，就能營造出有張力的緊張感。或者即使完全不固定某個音，當做出最小變化程度的和弦進行時，以結果來看就會增加七度或九度等音的使用，可呈現出靜謐或茫茫然不知所措的氣氛。**

這首曲子藉由和弦的模糊化，一面凸顯副歌與其他段落間的對比，一面表現出樂曲與作品的世界觀。這種和弦技巧與原本用來表現「乾淨俐落的響聲與增強力量」的強力和弦一起使用時，就很有趣。

以低音大鼓表現世界觀

最後稍微說明一下聲音部分。

即使本書不特別提及，相信各位也可以理解這首曲子是藉由寧靜的鋼琴與破音吉他的對比來表現音樂性。因此，若就一點深入探討的話，在聲音設計上，為使整體有較大的空間感，鼓組中的低音大鼓距離聽者很近是混音的一大重點。關於失衡的低音大鼓音像，究竟想傳達什麼？雖然可以有很多不同解釋，但我感受到是表現「心臟的跳動」。就算是構成有大展開的曲子，從頭到尾都不太變化的大鼓模式，或許也助長整首曲子的聲勢。澤野弘之先生真正想表達什麼？我們不得而知，但我之所以會覺得是對宇宙空間的想像，也是表現內在情感的故事，是否因為我生長在「鋼彈世代」的關係呢？

Column 1

與音樂理論相處的方法

本書是從探究「為什麼好聽？」的觀點，解析優秀動畫歌曲的好聽原因。這也意味著本書具有某種程度的專業內容，以及大量的音樂專門用語。那麼，只要使用這些理論，就能做出好聽音樂嗎？或者，好聽音樂一定都有使用高級理論嗎？答案是以上皆非。

音樂理論並不是非遵守不可的規則，而是前人從「使用這個音總之會變成這種氣氛」等經驗中不斷累積，換句話說，這就是「有這回事」的法則。我們要時常把對聽者傳達何種心情，放在比理論更重要的位置。實際上聽起來會讓人心情好的音，就算作曲者指稱「因為理論上屬於陰暗的聲響，所以聽者聽了之後也應該心情不好！」，也是相當牽強的理由。另一方面，時常會有樂手說「只要想法別出心裁，就可以不必學音樂理論」，其實正好相反。在作曲或編曲的過程中，音樂理論可以是可靠的導航工具，但也因為不是鐵則，所以不具有限制作曲者想法的阻力。以我自己的習慣而言，作曲時並不是以理論為主。通常只有無法將心中意象表達出來的時候，腦袋才會意識到要從理論著手。

不妨將音樂理論想成是為了開拓自己的「型」，而用來參考的「前人經驗寶典」。

殘酷天使的行動綱領
残酷な天使のテーゼ

《新世紀福音戰士》
高橋洋子

作詞：及川眠子　作曲：佐藤英敏

CD TRACK3

利用拉丁美洲風的節奏與 AOR 音色
帶來音色刺激的妙趣

《NEON GENESIS EVANGELION [DECADE]》

·構成表

```
0:00~      0:14~    0:22~    0:52~    1:07~    1:30~    1:45~    1:59~
[C0]   →   [a1]  →  [A1]  →  [B1]  →  [C1]  →  [b]   →  [C]   →  [a2]  →
無伴奏合唱   主題   └──────第一段──────┘  └ 間奏 ┘   主題
（副歌）
```

```
2:14~      2:45~    2:59~    3:22~    3:37~
[A2]   →   [B2]  →  [C2]  →  [B3]  →  [C3]
└──────第二段──────┘  └ 反覆 ┘
```

·和弦進行表

[C0] , [C1] , [C2] , [C3] （[C0] 與下欄第一行四小節的樣式相同，
但只有第四小節變成 B♭(Ⅴ)－A♭△7（Ⅳ△7））

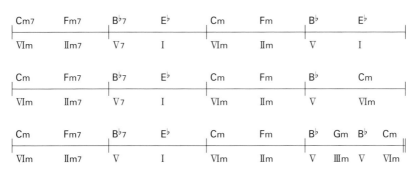

Cm7	Fm7	B♭7	E♭	Cm	Fm	B♭	E♭
Ⅵm	Ⅱm7	Ⅴ7	Ⅰ	Ⅵm	Ⅱm	Ⅴ	Ⅰ

Cm	Fm7	B♭7	E♭	Cm	Fm	B♭	Cm
Ⅵm	Ⅱm7	Ⅴ7	Ⅰ	Ⅵm	Ⅱm	Ⅴ	Ⅵm

Cm	Fm7	B♭7	E♭	Cm	Fm	B♭ Gm B♭ Cm	
Ⅵm	Ⅱm7	Ⅴ	Ⅰ	Ⅵm	Ⅱm	Ⅴ Ⅲm Ⅴ Ⅵm	

[a1] , [a2] （[a2] 反覆兩次）

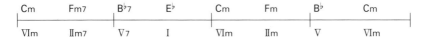

Cm	Fm7	B♭7	E♭	Cm	Fm	B♭	Cm
Ⅵm	Ⅱm7	Ⅴ7	Ⅰ	Ⅵm	Ⅱm	Ⅴ	Ⅵm

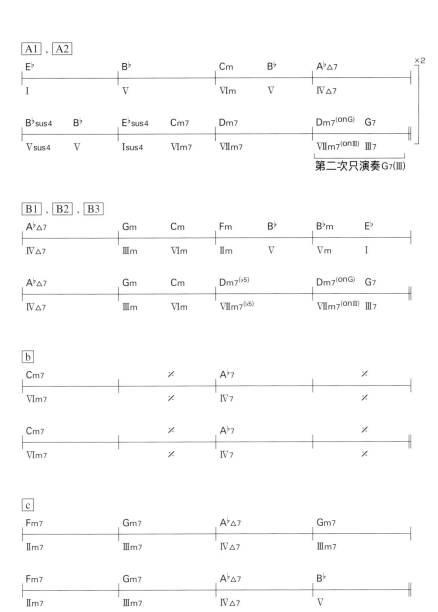

難以形容的不協調感，反而具有莫名的說服力

〈殘酷天使的行動綱領〉也是一首相當出名的曲子。自從成為 1995 年電視版《新世紀福音戰士》的片頭曲以來，便與這部人氣作品一同榮登「不需要說明的名曲」。

對許多讀者而言，這首或許早已是動畫歌曲中的模範曲，但對我而言仍是一首非比尋常的曲子。首先在整首曲子的氣氛上，就沒有《新世紀福音戰士》的作品世界那麼容易親近。基本上，節奏帶有拉丁美洲的律動感，副歌最後的「少年よ神話になれ（sho u ne n yo shi n wa ni na re）」易記點（參考 P26 譯注）段落等，是不折不扣的拉丁舞曲。但個人印象中，《新世紀福音戰士》這部作品卻與拉丁舞曲毫無關聯。

此外，旋律 A 與旋律 B 的氣氛不但延續 80 年代的 AOR^{譯注}歌謠曲的餘韻，而且在緊要關頭營造像是麥可‧傑克遜（Michael Jackson）的〈Bad〉那種弦樂衝擊音（String Hit），給人一種「95 年原來已是這麼久以前的事了！？」的衝擊（①）。

當時，很多動畫作品都是使用和作品沒有特殊關係的流行樂歌手的單曲，做為商業配合（Tie Up）的片頭曲或片尾曲。例如，應該很多人都聽過 JUDY & MARY 演唱的《神劍闖江湖（るろうに剣心 - 明治剣客浪漫譚 -）》電視版的主題曲〈雀斑（そばかす）〉吧。在那個時代，〈殘酷天使的行動綱領〉可說具有一種「這就是動畫歌曲」的強烈存在感。

另一方面，「殘酷天使的行動綱領」這句所象徵的意思，似乎與《新世紀福音戰士》的作品世界觀相當契合。不過，光是以動畫的轟動程度與歌詞的內容，在今日照樣能博得人氣。就節奏來說，真不愧是拉丁美洲風，其律動感的確沒話說，但成為日本音樂而且是動畫歌曲時，就和大眾最喜愛的舞曲節奏沾不上邊了。因此「律動佳」並不是這首歌受歡迎的主因。

　　就算本書的主題並非探討「為何〈殘酷天使的行動綱領〉如此受歡迎？」，不過，我從這首歌感受到「總覺得哪裡不協調（Mismatch），但卻具有一種奇妙的說服力」。仔細想想，**其實就是因為這首曲子具有對當時而言略為過時的曲調，或添加拉丁節奏的強調段落，是過去並未出現過的動畫歌曲風格。**

　　具體而言這種印象從何而來呢？接下來我會逐一地說明。

①

〈Bad〉收錄在麥可‧傑克遜同名專輯《Bad》裡。發表於87年，麥可的代表作之一

譯注 **AOR**：AOR 是音質取向搖滾（Audio–Oriented Rock）、概念專輯搖滾（Album–Oriented Rock，重視專輯故事性的搖滾）或成人搖滾（Adult–Oriented Rock）的縮寫。本書依照一般常見概念，專指成人搖滾。成人搖滾發祥於1970年代中期的美國，為了表現都會生活或濱海度假勝地舒服的氣氛，錄製專輯時有時候會邀請融合（Fusion）爵士樂手參與演奏。

具有拉丁美洲風味的節奏為基礎

首先，我們從這首樂曲的組成來探討其特徵（**圖 1**）。

大致上來說，這首曲子由「以副歌部分的無伴奏合唱開始，在做為前奏的主題跑完一輪之後，接第一段（旋律 A →旋律 B →副歌）。這之後會先經過間奏再進入第二段，然後重複旋律 B 與副歌後結束」所構成，可以說是相當正統的歌曲結構。順帶一提，⒜ 的和弦進行與 Ⓒ（副歌）相同，以管樂合奏音色取代歌詞演奏旋律。第一段旋律 Ⓐ → Ⓑ → Ⓒ 的動線，具有「擴展（曲子的展開）、活化、好記！」的效果，而各個段落也都發揮明確的作用，毫無多餘之處。例如在 C2 後面緊接著 B3 然後 C3，是不是相當流暢呢？「副歌用的 Ⓒ」與「橋接用的 Ⓑ」都在該段落中明確地開始結束，所以不需要額外的連接段落。換句話說 ⒝ 與 ⒞ 具有轉折的意味，並非橋接的作用。因此，這首歌僅以歌詞的段落就組成基本的構成。從這種歌曲構造也可以看到許多舊時代氣息的做法，其實這是該曲子的重點，如果從「各段落明確的動向與段落間的關係」來看，就會發現這首曲子不論在節奏上或和弦進行上都非常嚴謹。

如同開頭所說，本曲有一個非比尋常的特點，也就是拉丁風味的節奏。前面介紹的兩首曲子都沒有進一步探討節奏，所以我想藉此絕佳機會，從節奏來分析各段落。

首先，從頭到尾都沒有改變的是，鼓組的「四分音符低音大鼓＋高帽鈸（Hi-Hat，俗稱踏鈸）的反拍，以及與高帽鈸一樣將重音落在反拍的康加鼓（Conga）。這是「四四拍子的森巴（Samba）風」樣式，與現今的主流舞曲音樂的四四拍子不同，反拍具有些微的夏佛節奏（Shuffle，三連音的中間音休止而帶有跳動的節奏）感。因此，**這首曲子雖然具有拉丁風味，但基本上是重視強拍的強烈節奏帶來的力道，律動感也相當強烈。**

簡單來說，以這個推進力為前提所形成的「附點八分音符＋附點八分音符＋八分音符」音符配置（本書稱為「**3.3.2 樣式**」），就變成這首曲子的節奏動機（Motif）（**圖2**）。並且，用法上與各段落的功能或段落中的樂曲動態呈現漂亮的一致性。

圖1 〈殘酷天使的行動綱領〉構成

C0 → a1 → A1 → B1 → C1 → b → C → a2 →

無伴奏合唱　主題　└───第一段───┘　└ 間奏 ┘　主題
（副歌）

A2 → B2 → C2 → B3 → C3

└───第二段───┘　└ 反覆 ┘

圖2 什麼是3.3.2樣式

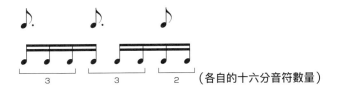

（各自的十六分音符數量）

以「3.3.2 樣式」的歌曲，營造可舞蹈的律動

接著進一步分析節奏的部分。

首先，A1 從歌詞「あおい（a o i）」展開歌曲，在八分休止符之後的「風が今（ka ze ga i ma）」，以「3.3.2」的動線移動，緊接又以四分音符歸於安定。這裡的「3.3.2」將提示這首曲子的基本節奏樣式。接下來的第三、第四小節連續使用了三個「3.3.2」，藉此讓故事展開前進，接著在後半的第五至第七小節又回到「3.3.2＋四分音符」的樣式。第八小節是將「附點四分音符＋八分音符＋二分音符」這種「3.3.2」的基本結構「附點八分音符＋十六分音符」拉長兩倍的音符配置，所以能形成節奏上的「緩衝效果（圖 3）」。值得一提的是，這裡的鼓組音色裡沒有小鼓的聲響，貝斯部分也只有二分音符或全音符等「空心音符」，相對於鼓組帶出的基本四四拍子節奏，由主唱的旋律所掌握的速度感，形成一種絢麗的構造。

此外，第十五及第十六小節利用「いたいけな瞳（i ta i ke na hi to mi）」的連續樣式「3.3.2 ＋ 3.3.2」提升加速感之後，主唱以全音符推進樂句的同時，鼓組中的鈸與貝斯則以四個強調性的四分音符，朝一口氣加速的旋律 B 累積足夠的能量。這個部分可以視為一種精心設計的段落。

此外，像是「か」ぜがいま「む」ねのドアを叩いても（「ka」ze ga i ma「mu」ne no do a wo ta ta i te mo）中的引號部分，這種旋律的小節第一拍從前一小節開始，就稱為「弱起（Auftakt）。這是一種很容易舉出許多例子的常用技巧，其中也有很多成為節奏上的要素。作用很重要的存在。順帶一提，這些是做為小節開頭「3.3.2」的引子。

圖3　旋律A的主唱譜

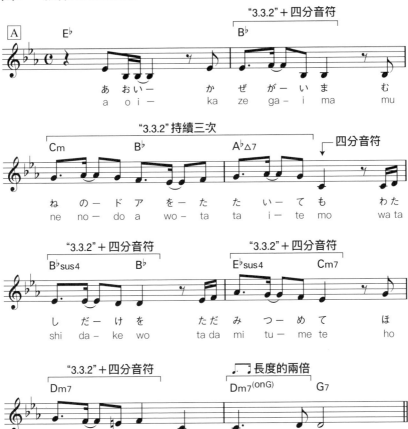

旋律 B 在重複三小節的「3.3.2」之後，以一小節全音符的樣式，一口氣將氣氛帶到高峰。這裡雖然加入貝斯與小鼓，但從 AOR 風格的貝斯音符配置來看，是與主唱的音符配置巧妙錯開（**圖 4**）。由於貝斯不是配合主唱，而是集中使鼓組的推進力更為加速，所以能營造節奏的躍動感。

或許各位會懷疑「主唱與貝斯的節奏真的可以錯拍到這種程度嗎？」，基本上節奏有「只要聽起來悅耳就好」的鐵則，因此毫無問題。作編曲時難免會有需要思考對拍的時候，但與其用原則論來想「錯拍到底好不好？」，倒不如從「想表現的節奏是否能充分傳達出來？」的視點來思考，問題也將迎刃而解。

的確，按常理而言，樂器音域愈低，對節奏的影響力也愈大。若節奏是以十六分音符為單位錯開，就容易形成瑣碎感。當然這裡也並不是沒有那種感覺。不過，**唯獨旋律 B 聽起來之所以突兀，是受到大鼓(Kick)平坦的四四拍子為前提的節奏、以及主唱從旋律 A 就持續提示的「3.3.2」音符配置，這兩點的深遠影響。**

只要單純反覆提示以「3.3.2」為基礎的樣式，聽者就會完全熟悉主唱欲傳達的節奏形式（Format），所以不會有貝斯的音符配置走位的問題。

在段落 C（副歌）裡，「3.3.2 樣式」的使用方法將大幅變化。前面的「3.3.2 ＋四分音符」、「3.3.2 ＋ 3.3.2」都是出現在小節第一拍，而且完全以「3.3.2」樣式為主配置而成，但在段落 C 的第一小節（奇數小節）（**圖 5**），則變成「四分音符＋四分音符＋ 3.3.2」，第二小節（偶數小節）又變成其他樣式的兩小節組合。

這就是每兩小節加入一個易記點（參考 P26 譯注）所形成的強烈節奏樣式。只要把貝斯與主唱的音符放在一起看，便可以發現主唱的偶數小節樣式與貝斯的節奏緊密呼應。貝斯的樣式在奇數小節與偶數小節之間幾乎沒有變化。換句話說，主唱與貝斯的樣式在這個段落會合為一體。第八小節的「裏切るなら（u ra gi ru na ra）」與第十二小節的「神話にな

圖4　旋律B第一至第三小節的主唱與貝斯的節奏

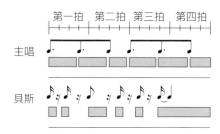

圖5　Ⓒ(副歌)主唱與貝斯的節奏

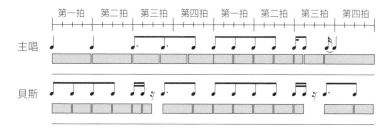

れ（shi n wa ni na re）這兩個易記點，其貝斯的重音位置，其實也與前面的樣式幾乎完全一樣。只有在這兩個小節的所有音符上加上重音強調。

雖然旋律 A 與旋律 B 的主唱旋律，都在「3.3.2」的動機下搖盪著，到了副歌部分則搖身一變，與伴奏融合成為同一主題，並且反覆律動性的主題。

截至目前為止，從節奏面可知，本曲是**以低音大鼓的四四拍子節奏樣式為基底，藉由主唱組合替換「3.3.2」這種分拍樣式的各種變化，強烈表現出「擴展、活化、好記！」的樂曲動向。**這種無所畏懼的推進力或躍動感，果然令人感受到節奏為樂曲帶來的力量。此外，本曲並不在表現「包山包海」的廣闊感，只追求以單純手法來表現也是一大重點。

充滿 AOR 感的 Ａ 與 Ｂ 、以及拉丁歌謠風的 Ｃ 之間，雖然氣氛感覺完全不同，但其實節奏目的性相當一致。特別是，節奏重視連續性或一貫性，所以作編曲時必須經常反問自己「這首曲子的律動核心為何？」、「想讓聽者如何跟著音樂起舞？」。

「跳舞」要素並不限於舞曲音樂。從曲子的節奏可知，**不論哪種類型音樂，所謂「好的節奏」必然不同於旋律等做出來的感情表現，是具有衝動性、肉體性的吸引力，換句話說就是「能跳舞的節奏」，這點請謹記在心。**

從其他調暫借和弦使用

接著來看和弦進行的部分。

首先說明前面幾首樂曲沒有出現過的同主調變換[原注1]（圖6）。例如，出現在 Ⓑ 的第四小節 B♭m 就屬於同主調變換。因為是將 V（屬和弦，Dominant Chord）轉換為小調和弦 Vm，故稱得上是一種高明的變換手法。V 是僅次於 I 具有調性感的重要和弦，和弦雖沒有太劇烈的變化，但運用得巧妙就可以呈現自然的聲響。 這裡的這兩拍，雖然只有兩拍，但在「有」與「無」之間便產生很大的差別。順帶一提，法國樂團大溪地 80（tahiti 80）的曲子裡，也常常使用「Vm」（②）。

圖6　Ⓑ 第一至第四小節的和弦進行

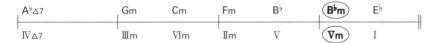

A♭△7	Gm	Cm	Fm	B♭	(B♭m)	E♭
IV△7	IIIm	VIm	IIm	V	(Vm)	I

②

大溪地 80 的首張專輯《Puzzle》，同主調變換在〈Yellow Butterfly〉等曲目中都有使用。

原注1 **同主調變換（Modal Interchange）**：從同主音的其他調中暫時借用和弦。（例如 C 大調，C 小調的和弦群包括 Cm、Dm(♭5)、E♭、Fm、Gm、A♭、B♭）。

接著來說明在應用同主調變換之後，為全曲氣氛帶來變化的和弦進行。段落 Ⓐ 與 Ⓑ 因「3.3.2」各種變奏而有展翅飛翔般的起伏或無邊際感，不僅如此，還有單就節奏也難以形容的獨特氣氛。這裡必須注意 Ⓐ 的第七與第八小節。從第七小節的 Dm7 開始，形成帶有透明感和開闊感的奇妙聲響（圖 7），這種和弦進行經常出現在 80 年代的流行歌曲。例如《天空之城》的片尾曲〈伴隨著你（君をのせて）〉的旋律 A，也是採用這種和弦進行。各位也可以直接記住「『VIIm-III』就是這種聲響」，但藉此機會不妨一起來思考為何會形成這種聲響。

首先，有兩個奇妙之處。一是大調原則上不會使用七度的和弦。 當然，不是「絕對不用」，但放在以大調自然音（Major Diatonic）的和弦進行裡，便容易顯得突兀。而且七度的和弦在自然音和弦（Diatonic Chord）上照理說應該是「VIIm$^{(\flat 5)}$」，但這裡卻使用 Dm7。

另一個奇妙之處是後面出現的 G7 聲響，明顯的不是三度的大調和弦的聲響。三度的大調和弦常被當成副屬和弦（Secondary Dominant Chord）使用，但本來應該是更為抒情的聲響。

從結論來說，這兩小節的和弦是屬於 C 大調（圖 8）。就 C 大調而言，「Dm7-Dm7$^{(on\ G)}$-G7」就是「IIm7-IIm7$^{(on\ V)}$-V」，這就是常見的「次屬音類（代理和弦）→屬音」的動線。由於不是只有一個次屬音類的和弦，而是兩個和弦所組成的「次屬音→屬音」進行，所以已經稱得上是轉調（Transpose）。想成「部分轉調」當然也行，但轉調不是轉哪個調都能產生悅耳聲響。因此，之所以能從降 E 大調部分轉調至 C 大調形成漂亮的和弦進行，我認為就是使用了「從降 E 大調轉調至平行調[原注2]（使用相同音階）C 小調之同主調[原注3]的 C 大調」的關係。 例如 Ⓑ 的第七小節 Dm7$^{(\flat 5)}$ 就是明顯的例子。原則上這裡應該不會使用「VII$^{(\flat 5)}$」，但如果想成平行調 C 小調下的「IIm$^{(\flat 5)}$」，也就沒有突兀感。C 小調的同主調 C 大調，雖然不是所謂的「近親調[原注4]」，但這些「平行調的同主調」的和

弦群,卻意外具有相當高的親和性。甚至不管是轉調或同主調變換怎樣都行,或許作曲家就是認知到這點,也因此作曲或演奏時,「如何掌握美妙的聲音」就顯得非常重要。

圖7　Ａ第五至第八小節的和弦進行

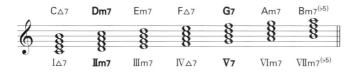

圖8　C大調的自然音和弦

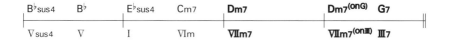

原注 2 **平行調**:同調號的大調與小調,例如 C 大調與 A 小調。
原注 3 **同主調**:主音相同的大調與小調,例如 C 大調與 C 小調。
原注 4 **近親調**:調號數接近的調,例如 G 大調或 F 大調之於 C 大調。

繁複感帶來獨特的氣魄

　　前面已經用較長篇幅說明手法細節，在 Ⓐ 與 Ⓑ 的第七及第八小節的和弦進行，都具有奇妙的開闊聲音，如同一開始所說這對於段落間的關係而言相當重要。由於在轉調之後是以「次屬音→屬音」結束，接下來的段落又進行轉調，從調性關聯薄弱的層面而言，每個段落都具有相當的獨立性。事實上，因為 Ⓐ 到 Ⓑ 的「G7-A♭△7」、及 Ⓑ 到 Ⓒ 的「G7-Cm」，分別是「Si → Do」與「Re → Mi♭」的半音移動，所以和弦得以漂亮地銜接（圖9）。此外，Ⓐ、Ⓑ、Ⓒ 開頭是完全不同的「I」、「IV△7」與「VIm」和弦，這也是各自明確發揮不同功能的證明。

　　從節奏與和弦進行探討〈殘酷天使的行動綱領〉的構成，相對於具有動感與廣度的 Ⓐ 與 Ⓑ，始終維持兩小節一個易記點的 Ⓒ，更具有一種「凸顯節奏」的功用。反過來說，或許 Ⓒ 的舞曲風格是對比流行樂感的 Ⓐ 或輕快的 Ⓑ 之存在。意思是若從整首曲子來看，**雖然從頭到尾都是以四四拍子的低音大鼓與「3.3.2」各種變奏聯繫全曲，但這首不僅重視旋律，也重視節奏循環，又兼具拉丁節奏與 AOR 成分，可說一首曲子中就包含相當多各式各樣的元素。**

　　老實說上述這些元素或許還不能說是完美合為一體。不過，這正是本曲帶有一種獨特氣魄的動力來源。相較於氣氛始終如一的曲子，個人還是比較喜歡這種散發「狂暴能量」的曲子。

圖9　半音移動　*CD TIME 0:00～*

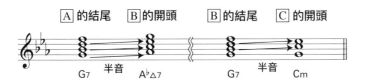

切分音與先現音

　　切分音（Syncopation）與先現音（Anticipation，或稱先行音）很容易被混為一談，所以在此特別說明一下。切分音是「改變強拍弱拍的位置關係」，先現音則是「（尤其是小節開頭）本來是強拍的音符併入前一拍的弱拍」。

　　這樣解釋會使切分音更加模糊難懂吧。具體而言，就是利用「把弱拍音符拉到下一個強拍之前」、「把強拍變成休止符」、「在弱拍上加重音符號」等，像是使拍子的重心從強拍子移到弱拍。大致可以想像成「強調弱拍」。

　　不過，若依照上述定義來思考的話，一般大多會稱切分音，但其實是先現音（坦白說，動筆寫這本書之前，我也以為先現音是指切分音）。此外，如果把切分音想成「總之就是強調弱拍」的話，可以說「先現音是切分音的手法之一」。但是，從切分音的定義「把弱拍音符延長到下一拍的音符」來說，也有「雖然兩者都是透過連音記號（Tuplet）把弱拍音符延長到下一個強拍音符，但主體是強拍（強拍音符併入前一拍的弱拍）的先現音，與主體是弱拍（弱拍的音符延長到下一個強拍音符）的切分音究竟是不同手法」的思考方式。兩者都是感覺上的差異，所以從實際演奏分辨會以為兩者都可以，但只要確實記住兩者的定義，在與其他樂手合作時或許就能避免發生溝通上的誤會。

魯邦三世主題曲'78

ルパン三世のテーマ'78

《魯邦三世》

大野雄二

作曲：大野雄二

CD TRACK4

讓人不禁讚嘆的
極致律動製造術

∨
∨

《THE BEST COMPILATION of LUPIN THE THIRD「LUPIN! LUPIN!! LUPIN!!!」》

構造 ▶▶ **Key** G小調　**拍子** 4/4　**速度** 138

·構成表

0:00~　0:15~　0:31~　0:45~　1:01~　1:23~

a → 1A1 → 1A2 → 1B → 1A3 → b →

└──────── 第一段 ────────┘ 　獨奏

2:11~　2:27~　2:41~　2:57~

2A1 → 2A2 → 2B → 2A3

└──────── 第二段 ────────┘

·和弦進行表

a

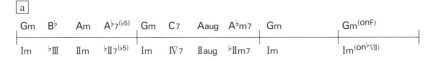

Gm	B♭	Am	A♭7(♭5)	Gm	C7	Aaug	A♭m7	Gm		Gm(onF)	
Im	♭Ⅲ	Ⅱm	♭Ⅱ7(♭5)	Im	Ⅳ7	Ⅱaug	♭Ⅱm7	Im		Im(on♭Ⅶ)	

E♭△7		D7		℅		℅	
♭Ⅵ△7		Ⅴ7		℅		℅	

1A1 , 2A1

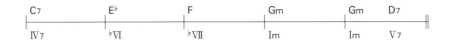

Gm		℅		℅		℅	
Im		℅		℅		℅	

C7		E♭		F		Gm		Gm	D7
Ⅳ7		♭Ⅵ		♭Ⅶ		Im		Im	Ⅴ7

1A2 , 2A2

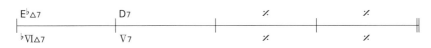

Gm		℅		℅		℅	
Im		℅		℅		℅	

C7		E♭		F		Gm	C	Gm
Ⅳ7		♭Ⅵ		♭Ⅶ		Im	Ⅳ	Im

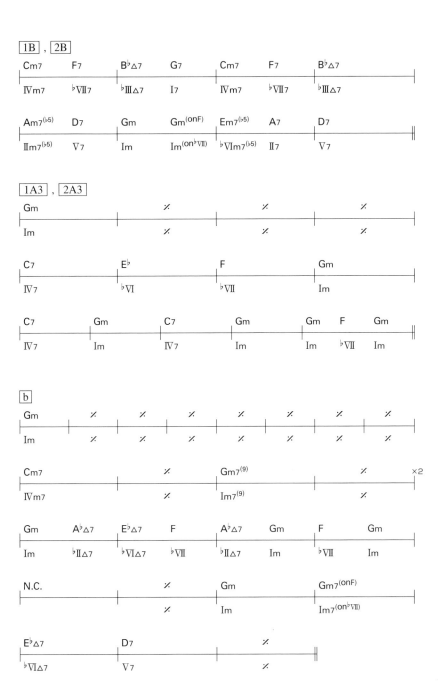

永遠被受喜愛的曲子

　　《魯邦三世》的主題曲在日本擁有相當高的知名度。作曲者大野雄二本來就是爵士鋼琴家，即便爵士演奏曲與動畫歌曲的形式大不相同，但這首曲子在日本可能是最常被演奏的動畫主題曲，可說早已打破動畫歌曲框架，名副其實是翻唱或演奏的經典曲目。

　　「魯邦三世主題曲」不僅表現出作品的世界觀，也為觀眾打造更加豐富的「風流瀟灑又不失誇張幽默的魯邦三世形象」。這層意義上，我認為本曲堪稱動畫名曲中最傑出的一首。

　　簡單來說，這是一首「豐富的曲子」。不但充分發揮「擷取爵士與搖滾優點」的融合特色，橫衝直撞的節奏組與華麗的旋律樂器，還有充滿動態性的小調進行，也構築起扎實的曲子主軸。

　　此外，**也有比「魯邦三世主題曲」更久遠的動畫歌曲，但只有這首曲子能不斷地變化編曲，至今依舊受到世人喜愛，而非是懷念老歌。光是這點就可看出本曲旋律雖然簡單，但基本的構成相當優秀，可塑性極高。**

　　這裡是從有數版本的「魯邦三世主題曲」裡，挑出最能簡單道出曲子魅力的「魯邦三世主題曲 `78」做為分析的範例。順帶一提，我是聆聽「2005 年新混音版」。

段落 Ａ 的簡單呼應構成

　　那麼一起來看這首曲子的構成（**圖 1**）。雖然是一首演奏曲，但讓任何人都能琅琅上口的原因就在於「旋律線非常明快」。段落 Ａ 的主旋律是管樂器，但從頭到尾一直反覆相同的音符配置方式，因此形成的旋律

一定能使聽者留下印象。這部分在各樂器的節奏配置上是特徵，其中最具代表性的是「弱起＋先現音[原注1]」的組合（**圖2**）。

段落 Ⓐ 的管樂器旋律是從前一小節的第三拍反拍開始，並從第四拍的反拍一直延伸到下一小節的第二拍。貝斯則穿插在管樂器的長音空隙。貝斯音符就是〈殘酷天使的行動綱領〉也有提到的「3.3.2」節奏樣式，與管樂器漂亮相互呼應。

圖1　「魯邦三世主題曲'78」的構成

a → 1A1 → 1A2 → 1B → 1A3 → b →
└─────────── 第一段 ───────────┘　　　獨奏

2A1 → 2A2 → 2B → 2A3
└────── 第二段 ──────┘

圖2　段落 Ⓐ 的管樂器與貝斯的節奏

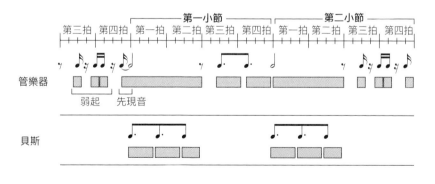

原注1 **先現音（Anticipation）**：小節開頭的音符在前一小節提早出現。

然後，再聽一次段落 Ａ 時，是不是也發現到音符數量不但少而且相當簡單呢？基本上是鼓組、貝斯、吉他與管樂器，到了 Ａ2 與 Ａ3 則出現具有強烈印象感的合成器單音「bi yo～」音或纖細的鋼琴助奏音^{原注2}，然後朝向 Ｂ 或易記點（參考 P26 譯注）前，漸漸加入弦樂聲部。只看樂器的數量會感覺相當多樣，但與主旋律的管樂器同時發出聲響的樂器則幾乎沒有。鼓組是簡單的十六分音符，吉他則持續反覆悶音刷弦，所以各段落基本上只以管樂器與貝斯的呼應（Call and Responce）構成。其他樂器幾乎都可以稱為裝飾音。

　　這種構圖象徵出本曲節奏上的力度（Dynamism），也是編曲的關鍵。因為管樂器與貝斯形成華麗的呼應關係，所以不但各自的樂句清楚可辨，即使旋律只在各小節中的同個地方僅是兩拍長度的變化，音色也不會給人空洞或毫無生氣的感覺。另一方面，由於貝斯保持一貫的「3.3.2」節奏樣式，更加強了解決感與好記感，使得曲子即使沒有太多音符，反而具有攻擊性的氣勢。

　　管樂器的主旋律就是運用弱起與先現音，以維持想要不斷向前驅動的氣氛。與此相對的貝斯則扮演楔子角色，為主旋律的助奏音，並且藉由每小節的第一拍留白，使原本貝斯的和弦感及節奏的安定功能得以發揮作用。當然，其他各樂器的聲部之所以井然有序也並非偶然，相較於段落 Ｂ，企圖保持靜態行進的本段落，除了管樂器與貝斯以外的其他聲部都是貫徹節奏的短音符拍子，來相對凸顯出這兩個主體，這樣一來既強調聆聽價值，也提示出基本節奏的暢快度。

　　如同上述所說，**由於各聲部的發音時間點或節奏、作用不盡相同，所以能夠清楚聽到各個聲部。然後，全樂器一起搭配斷音 (Staccato) 合奏出易記點的力道感也有很顯著的效果。**

原注2 **助奏音（Obbligato）**：裝飾主旋律的旋律，所以有配菜之稱，就好像副食之於主食。

清楚的各段落功能

基本上，各聲部的構成在段落 B 也是相同（**圖3**）。除了弦樂器取代管樂器演奏旋律之外，貝斯大致變成以兩拍為單位的簡單樣式。另外，在弦樂器伸展音符的時間點上，也出現管樂器或鋼琴的助奏音。也就是說，主旋律與助奏音的關係，在段落 A 是「管樂器：貝斯」擔綱，到了段落 B 則變成「弦樂器：管樂器」。

據說大野先生譜寫這首曲子時是想著義大利西部片（Macaroni Western），此話的確有幾分可信度，尤其是段落 B 總能令人聯想到義大利西部片獨特的抒情旋律。

圖3　B 的弦樂器、管樂器、貝斯的節奏

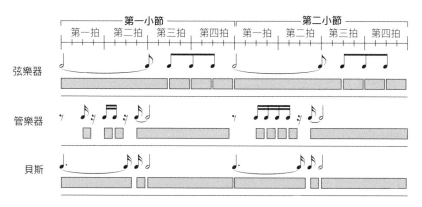

在細看本曲音色或演奏種種之前，光看樂譜的布局就足以令人佩服。固然有顯眼的聲部也有不顯眼的聲部，但基本上之所以「所有聲部都很帥氣」，是因為各聲部的作用在譜面上的時間點既清楚，而且沒有任何音符被馬虎帶過。這點在樂團編曲上是基本功，換成數位音樂工作站（Digital Audio Worksation，以下簡稱 DAW）或電子音樂編曲也是如此。音軌數、音色與音量都可以隨心所欲的透過混音調整，又因為編曲軟體編寫 MIDI 檔不是真人演奏的關係，即使在編寫時格外留意，也容易使各音軌輸入的音符聽起來頭重腳輕，而且也會干擾本來應該神采奕奕的音軌。從該觀點聆聽〈魯邦三世主題曲'79〉，並比較〈魯邦三世主題曲'78〉各聲部的音色及編曲部分，就會發現有趣的差異。

音符位置偏離是律動的關鍵

除此之外，不管樂譜寫得多漂亮，終究必須由樂團的合奏（Ensemble）來詮釋，然後營造容易跟著打拍子的節奏感。我猜想本書的讀者大多都是數位音樂製作者，可能玩樂團的比例較少。對於各位來說利用編曲軟體做出像這首歌一樣優秀的樂團合奏氣氛，應該特別困難吧。這種現場演奏的節奏表現，具有容易跟著打拍子的節奏感，但具體上又是如何營造出來的呢？若說現場演奏與編曲軟體各有其不同的魅力，也未免太敷衍了事，因此，接下來會從重中之重的鼓組與貝斯為主的樂團合奏所形成的「容易跟著打拍子的節奏感」切入解說。

首先，請聆聽本書 CD 的 TRACK 4 **CD TIME 0：00 ～**。這是音符以機械作業式輸入的音源，雖然添加重音的強弱，但發聲位置都依照音符格線。

聽起來總覺得少了些什麼，毫無氣氛感，對吧。如果稍微改變一下，

就會變成 **CD TIME 00：26 ～**。雖然原本就不可能利用編曲軟體完美重現現場樂團合奏的氣氛，但容易跟著打拍子的節奏感總算有點原曲的感覺了吧。

本書不是教如何用電腦編曲的書，所以僅會聚焦重點做說明，以下是歸納出的四個作業流程。

第一項作業（鼓組①）： 先讓高帽鈸（Hi-Hat，俗稱腳踏鈸）部分帶點搖擺（Swing）感。

第二項作業（鼓組②）： 再把高帽鈸的音符位置往後拖移一點。搖擺部分的音符（十六分音符的第二與第四音）大概只有一個六十四分音符（十六分音符的 1 ／ 4，一拍的 1 ／ 16 的長度）。

第三項作業（貝斯①）： 接著把貝斯的音符拖到位置偏移的高帽鈸略為後面的位置。

第四項作業（貝斯②）： 從上述作業來看，就是將律動（Groove）以一小節為單位，前半兩拍的「3.3.2」為緩慢，而第四拍的副歌的節奏部分（Rhythm・Hook）愈接近小節尾端愈快速，大致是以這樣的感覺來進行微調整。

簡單說，**不過就是以（大鼓與小鼓的）格線為基準，一面參考高帽鈸踩點間距的增大方式，一面以「緩慢且恰到好處」的橢圓形動線，移動貝斯音符的位置。**

以全體的節奏統整性（音符偏離不至於影響節拍）而言，就是「移動音符位置的同時，貝斯與低音大鼓（大鼓）聽起來不會偏離到別的拍子上」。

反過來說，只要在合理範圍內，即使音符再怎麼偏離，聽起來也不至於不自然（大鼓的延音長度或貝斯的起音時間快慢等，也與包含混音在內的各種要素有關）。從樂手的角度而言，就是「當聽眾跟著自己彈奏的樂句打拍子時，不至於跟不上的程度」。即使依照正確理論來演奏，樂器聲部的樂句若失去容易跟著打拍子的節奏感，再怎麼相互配合也無法產生好的律動。

足以成為律動典範的貝斯旋律

前面已經大致且具體說明了本曲「容易跟著打拍子的節奏感形成」。各聲部的發音時間點是在準拍點（Just Timing）上放入大鼓與小鼓，然後高帽鈸與貝斯略晚出現（**圖4**）。

圖4　發音的時間點

小鼓

低音大鼓

高帽鈸

貝斯

準拍點

如果這時候改變各樂器的演奏時間點，會產生什麼樣的效果呢？因為高帽鈸的位置稍晚才出現的關係，以至於做為節奏基準的大鼓與小鼓，相對聽起來有種「跑在前面」的感覺，所以必須一邊維持合奏在準拍點上、一邊增加整體的推動力。相對地，高帽鈸也有點搖擺（Swing）感，可營造出一種具有煽動情感氛圍的效果，這種效果就像是從後面的小拍使整個節奏搖動。

合奏中又以貝斯的位置尤為重要。以段落 Ａ 為例，**貝斯音符的位置藉由離高帽鈸更近的位置，相對使高帽鈸得以避免產生「遲鈍呆板」的印象，並使之聽起來「具有躍動感，不帶有從後方搖動節奏的笨重感」。**

這裡的貝斯如果只是延遲出現，反而會讓曲子聽起來變得沉重，但在一小節內藉由「緩慢導入，後半再緊貼節奏」，又能產生有安定感的優美律動（Groove）。

由弦樂器演奏出流暢的主旋律之段落 B ，也有同樣的安排。貝斯部分在第一與第二拍採鬆散「放置音符」，而第三與第四拍則在略快的拍點上，使整體的流動接近節奏。像這樣透過某個單位（這裡是指一小節）反覆提示「那裡稍慢，這裡要回到離準拍點近一點的位置」的話，聽者自然會理解成「貝斯營造出來的『會想跟著打拍子的節奏感』是相對於鼓組的奏法」，所以不至於有「很慢」、「沉重」的感覺。這首樂曲的貝斯演奏，簡直就是貝斯的律動範本。

像這樣以大鼓為基準、由鼓組各聲部所形成的拍子（Beat）固定位置，透過貝斯相對化的動作，便能使合奏全體中的「鼓聲」產生變化。順帶一提，從貝斯的「音域跟大鼓差不多低」、「（比鼓組）起音（Attack）弱」及「可以控制釋放音的長度」三種特質，便能夠對鼓組的呈現方式帶來相對大的影響，貝斯既是旋律樂器，也是與鼓組共同擔任「節奏組」的角色。

在這首曲子裡，**從速度最快的大鼓與小鼓，到最慢的貝斯，其發音時間點的距離，和在哪裡蘊積多少節奏，就是所謂「讓人聽了想跟著打拍子的節奏感」或「律動」的形成關鍵。**此外，講得更極端一點，其他聲部基本上只是附和在貝斯與鼓組所產生的律動上。

當然，其他旋律樂器在「容易跟著打拍子的節奏感」的營造上也並非不重要。舉與高帽鈸具有同步感的吉他斷音和弦奏法（Cutting）為例，當要凸顯吉他（旋律樂器）的時候，通常就會比準拍點的時間點還要早一點彈奏，所以俗稱「偷拍子」。不過，畢竟是合奏，因此這首曲子反而採取比大鼓與小鼓略為後面的位置，一邊蓄積一邊演奏的方式。另外，

在思考容易跟著打拍子的節奏感上，本曲很注重「蓄積節奏該到什麼樣的幅度，然後藉由節奏組提示出來」。

理論上來說，「容易跟著打拍子的節奏感」或「律動」就是對譜面的各樂器抱有一定的方向性，藉由提前（或延後）發出聲音而成的手法，在譜面上或樂器的特性上，滿足「起音快又強」、「音域低」、「明確的釋放音」、「連音（短音符）多」等諸多條件的聲部，可以說對於容易跟著打拍子的節奏感或律動將帶來重大影響。具體而言有大鼓、小鼓、高帽鈸、貝斯等。

此外，演奏旋律樂器若遇到難以彈奏，或節奏缺乏穩定感等問題，大多是因為鼓組與貝斯的「容易跟著打拍子的節奏感」和該樂器的「容易跟著打拍子的節奏感」不合的關係。

最終的表現取決於演奏家的手

雖然與上述所說有些矛盾之處，但以我自身的經驗來說，實際的樂團合奏會把「不要太拘泥小節」放在重點。本曲的旋律樂器正是如此，雖說「舒服自然地配合」鼓組與貝斯提示出來的律動很重要，但就是會不知不覺鑽牛角尖想「我的音符若針對這個地方的高帽鈸位置……」，以至於抓不到節奏的合拍方式。此外，在樂團演奏上，與鼓手合奏的時候，就得從鼓手的角度著想「如何讓鼓手順利打擊出這首曲子本身所追求的拍子？」。與其琢磨細節之處，倒不如盡量向鼓手傳達曲子的大致形象或樂曲表現上的起伏，姑且不管理論上的必然性，最好將如何刻畫出有生命力的拍子放在最優先處理的位置。

以此觀點來看，本曲的律動是不是更加明確可見呢。第 61 頁所述的段落 Ⓐ 管樂器「弱起＋先現音」與貝斯「3.3.2」這種呼應，某種程度上

從譜面本身可看出合奏樂器間的關係與合奏所產生的容易跟著打拍子的節奏感。不論作曲者大野先生對演奏下了多少具體的指示，實際演奏上之所以會形成比較性的「大鼓與小鼓和管樂器在前；高帽鈸和貝斯在後」的關係，或許在編曲階段就已經決定了。然後，各聲部如何為各自的樂句收尾（例如貝斯或高帽鈸在節奏上的細微搖擺），就端看樂手的品味或實力。

　　大野先生曾經在訪談（CINRA.NET）中說道：「因為已經事先講好是合奏，所以合為一體是理所當然。合為一體時很帥氣」。順帶一提，在爵士世界裡「搖擺（Swing）」一詞，狹義上是指「不至於變成夏佛節奏不對拍的程度」。夏佛節奏（Shuffle）是以八分音符的三連音為一拍，並將中間的音符變成休止符，形成「答 - 答」的節奏（**圖5**）。

圖5　搖擺與夏佛節奏

雖然不是明確的夏佛節奏，而只是較晚彈後面的音符，所以稱之為「搖擺」或「搖擺感」，但對於爵士樂手而言，如同「容易跟著打拍子的節奏感」或是「律動（Groove）」一樣指涉範圍相當廣，整體聽起來輕快像是爵士風格的節奏，帶有一種「搖擺」的感覺。

　　從這層意義上而言，本曲的最終表現就掌握在演奏家手上，每位演奏家都有自己的詮釋方式，所展現出來的音樂表情不盡相同。這與不管數位音樂如何精心編輯，在訊息量上還是敵不過現場演奏有關。就我個人的感覺來說，在聆聽本曲這類相當稀少的經典類型時，都會**感到「好的曲子」就是利用核心基本構造來刺激演奏家的靈感，並且任由演奏家詮釋的曲子**。而且，在聽到只有這個瞬間才有的聲響當下，也會深深不禁讚嘆「真是帥氣呀！」。

你不知道的事
君の知らない物語

《化物語》

supercell

作詞作曲：ryo

CD TRACK5

「青春」止不住的感傷

聲音製造術

《你不知道的事》

·構成表

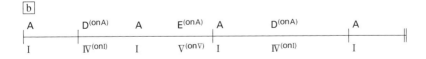

```
0:00~      0:12~      0:24~      0:29~      0:55~      1:07~      1:36~      1:42~      2:08~      2:20~
 A0    →    a    →    b1    →    A1    →    B1    →    C1    →    b2    →    A2    →    B2    →    C2    →
 └─ 前奏 ─┘        過門      └──── 第一段 ────┘        過門      └──── 第二段 ────┘
```

```
2:49~      2:55~      3:22~      3:48~      4:11~      4:58~      5:15~
 c    →    D    →    d    →    E    →    F    →    C'    →    b'
        轉換        獨奏      └── 再次進入 ──┘   大副歌   尾奏
        旋律              高潮
```

·和弦進行表

A0 , E ※ E 是前半四小節的反覆

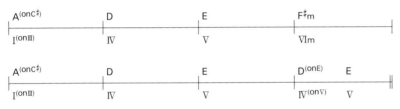

```
A(onC♯)          D              E              F♯m
I(onⅢ)           Ⅳ              Ⅴ              Ⅵm

A(onC♯)          D              E              D(onE)    E
I(onⅢ)           Ⅳ              Ⅴ              Ⅳ(onⅤ)    Ⅴ
```

a

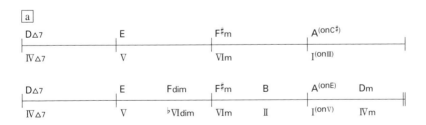

```
D△7              E              F♯m            A(onC♯)
Ⅳ△7             Ⅴ              Ⅵm             I(onⅢ)

D△7              E      Fdim    F♯m    B       A(onE)    Dm
Ⅳ△7             Ⅴ      ♭Ⅵdim  Ⅵm     Ⅱ      I(onⅤ)    Ⅳm
```

b

```
A      D(onA)     A      E(onA)     A      D(onA)     A
I      Ⅳ(onI)    I      Ⅴ(onⅤ)    I      Ⅳ(onI)    I
```

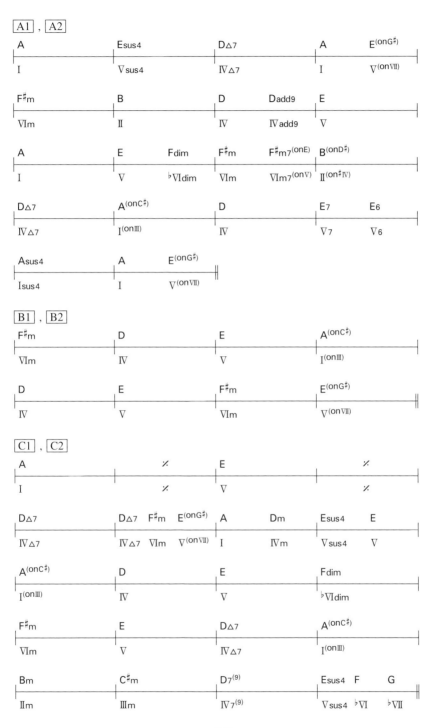

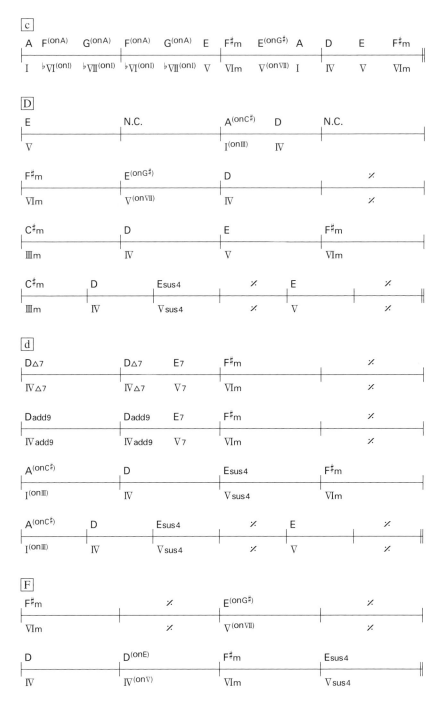

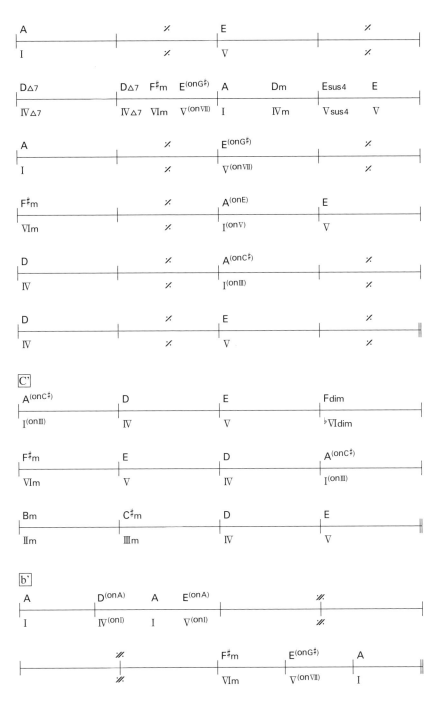

A	⁄.	E	⁄.
I	⁄.	V	⁄.

D△7		D△7	F#m	E(onG#)	A	Dm	Esus4	E
IV△7		IV△7	VIm	V(onVII)	I	IVm	Vsus4	V

A	⁄.	E(onG#)	⁄.
I	⁄.	V(onVII)	⁄.

F#m	⁄.	A(onE)	E
VIm	⁄.	I(onV)	V

D	⁄.	A(onC#)	⁄.
IV	⁄.	I(onIII)	⁄.

D	⁄.	E	⁄.
IV	⁄.	V	⁄.

C'

A(onC#)	D	E	Fdim
I(onIII)	IV	V	♭VIdim

F#m	E	D	A(onC#)
VIm	V	IV	I(onIII)

Bm	C#m	D	E
IIm	IIIm	IV	V

b'

A	D(onA)	A	E(onA)	⁄⁄.
I	IV(onI)	I	V(onI)	⁄⁄.

⁄⁄.	F#m	E(onG#)	A
⁄⁄.	VIm	V(onVII)	I

止不住的酸甜感傷

　　《化物語》的主題曲〈你不知道的事〉自從二〇一〇年發表以來，據說至今仍是相當高人氣的曲子。從凸顯快節奏、帶有流行樂感的「美旋律」這層意義來看，這首曲子可以說是近年動畫歌曲或 VOCALOID 原創樂曲等潮流脈絡下的產物。

　　優美的旋律固然是特徵，但印象較深刻的，還是一面跟著具故事性的歌詞反覆起伏，一面在五分多鐘內不斷製造高潮，展現「近乎非現實般的青春酸甜滋味」。由此看來，本曲具有相當清楚明確的主題，優美的旋律則是其中的構成要素之一。從《化物語》的作品世界「鄉下高中生為主角的幻想輕小說」而言，也十分貼切。即使脫離作品只是一首單曲，**用盡氣力投入的情感表達，也能以青春隱喻引起聽眾的共鳴**。就算沒經歷過那種酸甜的青春歲月，聽了這首曲子之後，也會彷彿曾經有過這樣無法言語的美好回憶，而感到一陣感傷。

　　這種「止不住的酸酸甜甜感傷」可說是本曲的一大特徵。平心而論，到底是如何在五分鐘內不斷製造高潮，又使人聽不膩呢？接下來會以情感表現的「纖細度」、「連續性」與「盛大性」為重點進一步分析。

一貫的感傷氛圍

首先，從樂曲構成來看曲子的大致動線（**圖1**）。本曲的段落數相當多，簡言之就是「從極簡的 A0 開始→在 a 達到高點→副歌旋律反覆兩次→在 D 變換場景→接著 d 快速奔跑→在 E 減速→然後 F 再度營造氣氛→在結尾的 C' 與 b' 衝刺」。從構成可看出曲子在氣氛營造上的高潮迭起。

圖1〈你不知道的事〉構成表

A0 → a → b1 → A1 → B1 → C1 → b2 → A2 → B2 → C2 →
└ 前奏 ┘　　過門　└────第一段────┘　　過門　└────第二段────┘

c → D → d → E → F → C' → b'
轉換　獨奏　　再次進入　大副歌　尾奏
旋律　　　　　高潮

在 A0 最後導入氣氛高漲的段落 a，目的是展現本曲的基調。 不過，其實是做為後面高潮迭起的引子，也意味著「這只是一連串高潮的起點」。曲中出現兩次以上的段落，包含連接段落 A 用的 b、以及稱為「旋律 A、旋律 B、副歌」的 A、B、C。換言之，除了 b2 到 C2 的「第二段」以外，曲子其餘四分之三左右都沒有出現「反覆」段落。不只是歌詞而已，音樂本身也是經常更新故事的內容。以 C2 之後的段落來看，不管是從 D 直接進入大副歌 C'，或從 F 進入尾奏都沒有不自然。音樂到此大致已經透露結局的氛圍，但有如纏繞般持續往後開展的動線，也帶來「止不住的感傷」之感。

就這層意義上，D 顯得特別有趣。這個段落具有場景轉換的功能，但搭配上歌詞的內容之後，就吐露出自己的脆弱或內心傷痛，即便如此最後還是以實際的一句話「喜歡你」，使主角「我」的感情愈發飽滿。 總之，即使場景轉換，還會從別的角度繼續刺激情感神經，如此一來，不僅與曲子主題完全緊扣，同時可以再度朝同個方向製造高潮，一面展開故事。

此外，沒有歌唱的段落長度短也是一大特徵。b 與 c 都是為了迎接下一個歌唱段落，旋律尾端具有轉折作用的易記點（參考 P26 譯注），實質上聽起來像是間奏的段落只有 a 與 d 而已。由此可知，本曲中的歌唱部分或主角獨白都相當重要。

和弦進行形成的情感表現

從樂曲構成可再度證實這首是捨棄多角經營，只專注比較容易產生共鳴的感情，以情感表現的連續性及盛大程度來一決勝負的曲子。所以，接下來將從和弦進行著手，說明本曲如何形塑這種情感。

首先，象徵本曲氣氛激昂的和弦進行，在歌唱旋律中是「$I^{(on\ III)}$-IV-V-VIm」（圖 2）。因為是從 IV（次屬音）往下一個音的三度（C$^{\sharp}$，這裡是指第一小節 A$^{(on\ C\sharp)}$ 的低音部分）開始彈奏和弦的根音，因此具有強烈的上升感。以這個進行做為主軸之一，將每個和弦取一個音符上下調整位置，並不斷反覆，即是本曲的基本和弦進行構造。

「上升高昂進行」本來就是一種相當經典的進行，在這首曲子裡出現在比較寧靜的段落 A 與 E、以及唯一有鋼琴獨奏的 d，在其他段落則以此進行為基礎添加些許變化，這些巧思都是聽不膩的設計。

圖2　⟨A0⟩ 的和弦進行

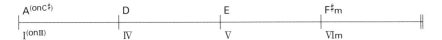

在〈StarRingChild〉曲子中，是藉由做為動機的「IV-V-VIm」進行與「解決」形成相對的關係。也就是說，其他的進行或段落是為了凸顯「這個進行最能展現決心」而存在。

另一方面，**在〈你不知道的事〉中，「I$^{(on III)}$–IV–V–VIm」只不過是以高潮的象徵性進行而存在，即使同樣是「主要核心的進行」，也與〈StarRingChild〉中的用法稍微不同，請務必留意。**

這種和弦進行在段落後半特別常見。在所有歌唱段落的後半部，相當徹底執行根音一個一個移動的形式。大抵上，**這種規律性形成一種波浪般起伏的情感表現，隨著波浪形狀一點一點地不斷變化，通過一首曲子描繪出更大的情感波動。**其中的和弦編排（Chord Work，和弦進行的編排方式），例如副屬音或經過減和弦[原注1]等，都是更加纖細的心情描寫手法。

原注1 **經過減和弦（Passing Diminished）**：為了平順連接前後的和弦進行，以根音當成經過音使用的減和弦。此外，減和弦是指從根音開始以每 1.5 音均等間隔排列而成的和弦。

接下來，我們實際從段落 A1 確認這首曲子的和弦進行特徵。首先是主唱部分，歌唱旋律 A 的四小節旋律起伏小，而且是連續的八分音符，形成內向性質的獨白（**圖 3**）。後面四小節則一面拉高音域，一面利用二分音符伸展旋律線，使人感受被抑制的情感流露出來的樣貌。後面緊接的八小節，基本上也是「起伏小→伸展旋律線製造起伏」的結構。

另一方面，和弦進行以細膩地支撐著主唱所表現出來的波動譜寫而成。最前面的第一至第四小節，看起來像是比較正規的和弦進行「A ／ E ／ D△7 ／ A-E$^{(on\ G\#)}$」，但第四小節的「A-E$^{(on\ G\#)}$」開始出現根音（和弦的最低音）的半音／全音進行（在此為 A → G#）。這是曲中情感表現的第一個布局＝一連串布局的起點，也是因應接下來的第五至第八小節間，歌唱旋律更大幅開展的一個重要啟動開關。第五至第八小節之中，最重要的部分則是第六小節的「B= 副屬音的 II」。這四個小節間的廣闊感就是仰賴這個和弦營造出來，透過副屬音的意外性與大調和弦的明亮和聲，展露主角對歌詞所描寫的光景表現出的積極正向心。

在歌唱旋律線的「第二輪」，也就是第九至第十八小節，則以前半四小節「A ／ E-Fdim ／ F$^{\#}$m-F$^{\#}$m7$^{(on\ E)}$ ／ B$^{(on\ D\#)}$」為重點（**圖 4**）。在第一輪的前八小節中，故事從第五小節之後才有進展，但此時主角的心情早已躁動不安，所以和弦進行從前半開始便產生細微的變化。第十小節透過經過減和弦 Fdim 的穿插到達 VIm，從 VIm 以全音或半音的間隔下降，到進入「II$^{(on\ \#IV)}$」這個相當於「II7」的位置為止，是既纖細又一鼓作氣直衝到底的手法。在分析〈麵包超人進行曲〉的時候曾經說過「半音進行很優美」，但**本曲則是使用減和弦或副屬音的組成音「II」所形成的分數和弦「B$^{(on\ D\#)}$」等，巧妙連結起各和弦，營造多愁善感的半音進行。**

圖3　A1 的歌唱旋律

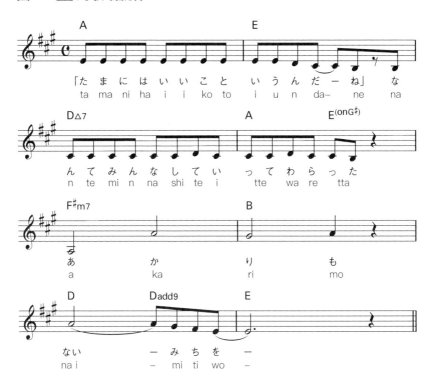

圖4　A1 第九至第十二小節的和弦進行　*CD TIME 0:00～*

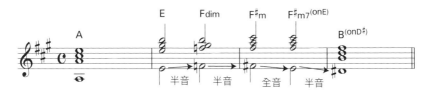

另外，[A1] 的第一至第四小節、以及第九至第十二小節，雖然主唱的旋律線相同，但和弦進行表現出來的「情感速度感」卻不一樣。當聽者以為「還會再反覆第二遍」時，使感情動搖的點卻已經轉移了，因此說這個和弦進行發揮出相當大的效果。這就像是準備接受對手的一記直拳帶來的衝擊，卻被另一記預料之外的直拳命中的狀態。

另外，「I$^{(on\ III)}$-IV-V-VIm」進行的類似型，也出現在 [A1] 的第十三至十六小節（**圖5**）。如果以四小節為區分的單位，由於不從「I$^{(on\ III)}$」，而從「IV」開始的關係，所以不是那麼引人注意，但它扮演了將前面纖細的感情波動一口氣提高，以形成解決的作用。此外，第十八小節的段落結尾則為了製造足夠的解決感，不以「VI」而改用「I」終止（結尾的 E$^{(on\ G\sharp)}$=V$^{(on\ VII)}$ 和弦是銜接下一個小節用的經過音）。

圖5　[A] 第十三至十六小節的和弦進行

百聽不膩的祕密

段落 [A] 的和弦進行動線，具有「營造氣氛→以拾級而上的根音進行醞釀情感→以纖細的移動通過→以上升進行一口氣進入解決」的特徵。這種動線在其他段落之中，也都看得到。反過來說，不管哪個段落基本上都一樣，但如同前面提到，會以不同的和弦、不同的時間點製造不同的起伏。**這種令人印象深刻多采多姿的和弦編排（Chord Work），就是**

「一味專注營造強烈情感，卻還可以令人聽不膩？」的其中一個原因。原來即使不轉調（Transpose），在同調性中的一個主題就可以呈現出這麼豐富的變化，的確是相當了不起的作曲法。

同樣的情形也出現在編曲上。半速節奏（Half Tempo）或英國樂團電台司令（Radiohead）的〈Creep〉中，著名的電吉他十六分音符「間奏（Break）」樂句（就是「鏘鏘-」的片段）等，也帶有搖滾易記點的感覺（①）。

① 當代英國搖滾樂團「電台司令」的首張專輯《Pablo Honey》（收錄〈Creep〉）。

一言以蔽之，情感表現的纖細度是由多采多姿的和弦編排，但能量大小則由樂團配器編曲，各司其職並相輔相成，共同營造出來。或許這就是為何聽眾不會對連續性的誇大表現產生厭煩的原因。

當然，樂團現場的演奏實力也有相當大的貢獻。鼓手與貝斯手分別是 100s 樂團的玉田豐夢先生與山口寬雄先生，吉他手則是生物股長樂團的專輯製作人西川進先生。鋼琴部分是 Schroeder-Headz 的渡邊俊介先生。之所以聽起來像是長年合作的樂團編制，不僅是因為他們都是一流音樂家，伴奏經驗豐富也是原因之一。

即使在數位音樂蔚為主流，連真實樂器音色也多半取自取樣

（Sampling）資料庫的現在，光是樂手們的賣力演奏，也能讓樂曲具有價值。這也是樂團出身的我一直很想傳達的點。

　　如同經常以「樂團的魔法」或「化學反應」等形容詞來表現合奏一樣，合奏的奧妙之處很難用理論說明。但是，本書既然是說明樂曲分析，在此我將以專欄方式介紹樂團編制的一項重點。本曲值得關注的是鼓手玉田先生所負責的鼓組部分。重點在於合奏當中「鼓組將呈現哪種效果？」。為什麼這麼說呢？因為不只是樂團，連聽眾感受到的律動（Groove）最終都不是來自歌唱或旋律樂器，而是以鼓組為基準的節奏。

　　舉例來說，請聆聽段落 C1、b1、A2 的動線。鼓組的節奏樣式大致上的順序是「八分音符節奏→半速節奏→十六分音符節奏的變奏→只有四分音符」（圖6）。因為節奏樣式上加入高帽鈸（Hi-Hat）的碎拍變化或各種易記點，只要一步踏錯，就會留下「每段都重新營造會令人想跟著打拍子的律動，節奏既誇張且鬱悶」的印象。但是，曲子行進之中之所以可以讓節奏保持令人想跟著打拍子的律動，是因為大鼓從不脫拍的關係。尤其是 C1 後半，以半速節奏擴大想要跟著打拍子的律動之後，不突然抽離原有的氣氛，而直接進入 b1 與 A2 回到這首曲子既有的節奏感，這一連串的手法可以看出鼓手的能耐。這不僅是玉田先生本身擁有一流的鼓技，**也因為貝斯或吉他以悶音奏法刷和弦，也就是鼓組以外會影響節奏音色的段落，一直跟在大鼓後面的關係，因此才有拍子開頭經常是大鼓的固定印象。**反過來說，合奏若出現「令人不禁想跟著打拍子的律動有不規則感」的話，往往是因為在各節奏樂器（進一步地說就是鼓組的各部位也要分開來思考）中，沒有清楚定義哪種樂器負責節奏引導、哪種樂器負責表現擴大氛圍，在不同段落又一直變換重心的關係。

　　真人演奏的合奏之中，不存在所謂「準確」的概念，每個聲部的發聲時間點多少都會偏離樂譜上的位置，這樣才有真實感。不過，**以各段落的細部累積而成的全體之中，像是合奏概念這種東西，也就是將提示**

出的某種一貫性，傳達給聽眾就很重要。

　　例如「合奏聲部整齊」，與其擔憂各聲部聽起來參差不齊，「各聲部之間要維持什麼樣的節奏關係，才能充分傳達訊息給聽者」反而更為重要。

圖6　　C1 & b1 & A2 的基本節奏樣式

・八分音符拍子 *CD TIME 0:10～*

・半速節奏 *CD TIME 0:17～*

・十六分音符的變奏 *CD TIME 0:26～*

・四分音符 *CD TIME 0:31～*

「I^(on III)」和弦的神奇之處

以上就是本樂曲的大致重點。不過，如果各位覺得「那麼，只要邊慢慢扭轉每半音或全音（或稱 1 音）和弦，最後再上升盛大地迎向高潮就好？」或是「只要樂團使出全力演奏就夠？」的話，就大錯特錯了。

為解開 ryo 先生的高超作曲技巧，最後再稍微進一步來看「I^(on III)-IV-V-VIm」和弦進行及使用手法。

剛已經說明過「不把高潮集中在最後段落，而只是製造氣氛的象徵性存在，並在各處以不同變化形態呈現」的手法。毫無疑問地，**這個進行即意味著貝斯以四度音為間隔持續上升**。如果回到和弦進行的基本關係「主音、次屬音、屬音」來看，在屬音 V 總之先接主音的意義上，正因為不安定，因此可以說 V 是帶有強烈聲響的和弦。另外，次屬音 IV 的不安定性在這裡則會產生朝向「想要趕快回到高一度音的 V」的方向前進。

這種「一旦出發就停不下來」的動線起點，其重點還是在於開頭和弦「I^(on III)」的「微妙安定感」。**如果以主音類和弦來看，這個和弦「雖然比 IIIm 有安定感，但又比 I 不安定」，所以在分數和弦中也屬於容易使用的常見和弦。**

接下來將以和弦進行的基本概念「解決」，來思考這當中所代表的意義。本曲中只有旋律 A 是以最具安全感的 V-I 這種屬音到主音的「全終止」解決，其他段落幾乎都是結束在 V 上的「半終止」。因為半終止無法在主音上結束，嚴格來說稱不上是解決。這種「解決」的感覺在音樂上非常重要。以 V 終止的型態之所以在沒有解決的狀態下，也被歸類為終止的其中一種樣式「半終止」，是因為「V-I」這種屬音動線（Dominant Motion）的解決性質相當強烈，**就算在主音沒有出現的情況下只以 V 終止，也具有「從這裡要進入解決嗎？」這種令人期待解決的感覺，給予**

這個樂句一種終止的預感。

　　反過來說，將「完全終止」、「假終止」、「半終止」或「變格終止」以外的進行都排除在終止的分類外，是因為在解決或不解決以前，樂句沒有半點即將結束的感覺。換言之，以半終止結束的時候，再怎麼說也是以解決為前提，所以聽眾會留下強烈「未解決」的感覺。因此，下一個樂句從主音開始，對於感受樂句間的銜接上就很重要。

　　例如，即便 a 和 d 的前面段落是以 V 終止，但 a 和 d 也不會走向主音 I 或 VIm，而是從 IV 開始（**圖7**），營造一種看似沒有承接前面的展開，故事使勁往前邁進的感覺。因為這個部分是間奏，所以沒有關係，但如果全部段落都這麼做，就會顯得故事的進展太快。就算不是很痛快地解決，而是一次一次製造高潮，利用重要的主音獲得小小的解決感，對於銜接樂句的故事性上，或是區分段落上，都具有重要的意義。

圖7　從前面段落開始的和弦動線

即便如此，為了讓整首曲子維持疾走感，在理應順理成章使用主音I的地方，卻能夠以誘發前進的主音來使用的就是「I^(on III)」。說到「因為不安定而誘發後面進行的和弦」，因為次屬音的關係，使得對應的和弦只有 IV 與 IIm 而已。如果將前面經常提及的「根音以每一度反覆上下移動」納入考量的話，只要貝斯的音符從 III 開始，就會成為誘發前往次屬音IV 的動機，並由此形成上升的動向。 另外，本曲幾乎沒有使用 IIm 和弦，所以從 III 移動一音的和弦只有 IV，V 對 IV 則具有很強的向心力。因此，雖是主音卻帶有一種微妙的不安定性，「想要早點移動至下一個和弦」性質的「I^(on III)」，出現的時候後面一定跟著「IV-V-VIm」，營造彷彿是對聽眾許下承諾的氣氛，就這層意義上而言，就形成表現「情感不斷流動」的和弦進行開端。

但是，有人一定會問「這樣的話使用 IIIm 不就好了嗎？或 IIIm 不也是主音類和弦嗎？」。以個人的見解來說，我認為理論上同時屬於主音與屬音的 IIIm，讓人幾乎感受不到與主音相同的安定感。更準確地說，固然還是可以做為主音使用，但得到的解決感相當低。

舉容易理解的例子就是頑童合唱團（Monkees）的〈Daydream Believer〉副歌（②、圖 8）。和弦進行「IV-V ／ IIIm ／ IV-V ／ VIm」中的 IIIm 確實是主音。但相較於 VIm，又顯得缺乏主音的安定感。由此可知，在〈你不知道的事〉曲中，樂句開頭有主音和弦又承接上一個段落的變格終止「IV-V」，之所以能產生連續感，是因為在 IIIm 之中安定感稍為較弱的關係。

再舉個更簡單的例子，首先 IIIm 這樣的小調和弦聽起來較為陰暗。另外，例如 C 的第九小節，如果不是 A^(on C♯) 而是 C♯m（Do♯・Mi・Sol♯）的話，和弦音中的「Sol♯」將因為與主唱旋律的「La」形成半音差，而使音產生衝突。事實上這個環節在本曲中相當重要。

Sol♯是 A 大調音階裡的「七度＝導音」。七度音就如同字面意思，具

②

頑童合唱團的代表作
〈Daydream Believer〉
收錄在《THE BIRDS,
THE BEES & THE
MONKEES》專輯。

圖8〈Daydream Believer〉副歌的和弦進行

key＝G大調

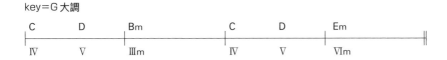

有導引至半音上的一度之功能，很重要的音階音。而 V 之所以能成為功能強大的屬音和弦的主要理由之一，也是因為組成音中含有大調音階的七度。反過來想，這首曲中使用許多 V（E 和弦：Mi・Sol♯・Si）的半終止，不僅具有寬廣度或力度，也是表現「想進入主音卻到不了」這種無法言語的導音 =Sol♯ 將帶來哪種聽覺效果，具有決定性的重要作用。

就連屬音 E 也大量使用 Esus4 和弦（Mi、La、Si），而刻意排除 Sol♯以營造著急感。因此，除了 E 之外，不使用 Sol♯ 做為組成音的和弦較能強調出這點。

除此之外，前面提及的「不使用」IIm 和弦是只出現在 Ⓒ 的第十七小節，做為「IIm-IIIm-IV-V」形式的一環登場。這種上升進行在這裡雖然聽起來比較鬆散，不過卻是許多歌曲常用的經典上升進行，開頭的貝斯又從比「I$^{(on III)}$-IV-V-VIm」低一個音的 II 開始，演繹出更加熱血激昂的氛圍。當聽者將「I$^{(on III)}$-IV-V-VIm」視為高潮的典型例子之時，因其像是從鞘中抽出傳家寶刀般在 Ⓒ 的結尾現身的關係，因此很適合用於點綴戲劇性的 Ⓐ、Ⓑ、Ⓒ，形成具有蓄積能量效果的進行。

　　概括而言，本曲是以「I$^{(on III)}$-IV-V-VIm」為主軸不斷製造高潮，所有段落及所有和弦進行或編曲上，都有各自的意義，就像是一座由密密麻麻小石頭所堆疊而成的巨大金字塔。遠看只能以「巨大」來形容，但為了進一步好好理解細部，就必須深入研究各段落的前後關係，並且也需要仔細探討曲子整體。本曲不完全是倚賴演奏者或主唱的個性及表現力，依據理論譜寫而成的精細樂曲構成，在譜寫樂譜的階段，感情表現的流動過程所建構起來的樣貌不但非常現代感，最後又透過做為表現媒介充滿力量的樂團音色，使曲子更具渲染力。包括 VOCALOID 文化在內，這首曲子可以說是近年來「二次元抒情歌曲」的一個里程碑。

摩訶不思議大冒險！
魔訶不思議アドベンチャー！

《七龍珠》
高橋洋樹

作詞：森 由里子　作曲：池毅（いけ たけし）

CD TRACK6

名副其實的異想天開
樂曲構成術

《七龍珠　全曲集》

構造 ▶▶ **Key** F小調　　**拍子** 4/4　　**速度** 135

·構成表

0:00~　0:09~　0:35~　1:03~　1:21~　1:46~　2:05~　2:33~　2:51~　3:16~　3:37~

a → C0 → A1 → B1 → C1 → b → A2 → B2 → C2 → C3 → a'

└────第一段────┘　間奏　└────第二段────┘

·和弦進行表

a , a' （F小調）

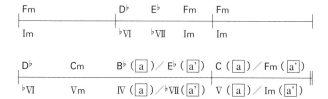

Fm		D♭	E♭	Fm	Fm	
Im		♭VI	♭VII	Im	Im	

D♭		Cm		B♭（a）／E♭（a'）	C（a）／Fm（a'）	
♭VI		Vm		IV（a）／♭VII（a'）	V（a）／Im（a'）	

C0 , C1 , C2 , C3 （F小調）

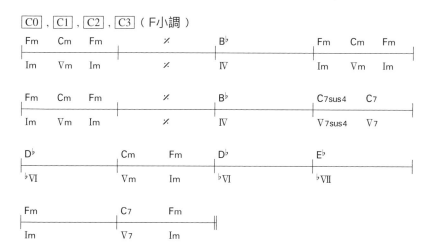

Fm	Cm	Fm	✕	B♭	Fm	Cm	Fm
Im	Vm	Im	✕	IV	Im	Vm	Im

Fm	Cm	Fm	✕	B♭	C7sus4		C7
Im	Vm	Im	✕	IV	V7sus4		V7

D♭		Cm	Fm	D♭	E♭	
♭VI		Vm	Im	♭VI	♭VII	

Fm		C7	Fm		
Im		V7	Im		

※ C3 只有前面十二小節。

— 092 —

A1 , A2 （F小調）

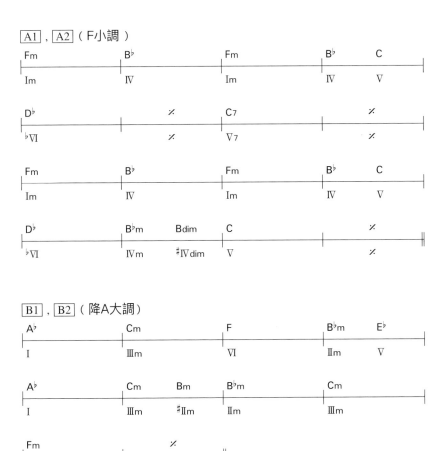

B1 , B2 （降A大調）

b （F小調）

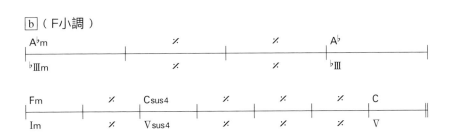

如同曲名般不可思議的怪作

〈魔訶不思議大冒險！〉是眾所周知世界最有名的日本漫畫《七龍珠》的動畫片頭曲。這首是本書從眾多歌曲中，挑選出來的「動畫神曲」之一，就「表現作品的世界」意義上來看，完全不亞於〈麵包超人進行曲〉、〈魯邦三世主題曲'78〉。想起小時候收看《七龍珠》首播時的美好回憶，對我個人而言本曲就是動畫歌曲的王者。早期的《七龍珠》傳遞了「一起去廣闊、充滿不可思議的未知世界冒險吧！」的勵志訊息，而主題曲也將這樣的精神表現得淋漓盡致。

在音樂方面，第二段歌詞平凡到不禁令人懷疑第一段歌詞琢磨用字遣詞是不是搞錯了，飄蕩不安定的合奏音色，以及齊奏的主題旋律，都不知道要將聽眾帶向何方。正如歌曲名稱「魔訶不思議」的字面意思，簡直是鬼才之作。或許世上找不到第二首了吧，是相當值得分析的曲子。

不可思議點① 副歌在哪裡？

按照慣例，我們先來看整首曲子的構造（**圖1**）。本曲構造特徵毫無疑問是 ⒸÜ 的存在感。一開頭的 ⒸÜ 就以「つかもうぜ！DRAGON BALL！（tu ka mo u ze！DRAGON BALL！）」，帶給聽眾強烈的衝擊。另一方面以「Let's try try try　魔訶不思議」開頭的 Ⓑ，則是充滿希望的流暢華美段落，在表現奇妙又閃耀的作品世界觀上，是非常重要的段落。不過，各位是否也想問，這首曲子的副歌在哪裡？

在現代日本音樂中，「旋律A、旋律B、副歌」這些段落分別扮演類

圖1「魔訶不思議大冒險！」的構成

a → C0 → A1 → B1 → C1 → b →
└─────第一段─────┘　間奏

A2 → B2 → C2 → C3 → a'
└────第二段────┘

似導入、接續（展開）、主題的作用。當然，實際上並沒有硬性規定，所以哪個段落要用於哪種作用完全是個人自由，但好比〈你不知道的事〉以「旋律 A 開始述說，旋律 B 一面提示其他線索一面接續故事，到了副歌才說出最想傳遞的訊息」的構成，也就是每個段落功能都是典型安排的樂曲卻占了多數。**在西洋音樂中，曲子只有一點點歌唱旋律·段落，或是缺乏簡明易懂的副歌也相當多。不過，相較西洋音樂而言，日本音樂則具有強烈的歌唱旋律至上的傾向。因為樂曲追求「如何利用琅琅上口的副歌製造高潮」，所以最終都會變成很類似的形式。**

　　就動畫歌曲而言，樂曲表現的是作品的世界觀，通常和流行樂不太一樣，並不需要貼近大眾日常生活，所以表現範圍也相當廣泛。但動畫音樂並非主角，訴求對象既不是純粹喜歡聽音樂，也不是週末聚集在音樂酒吧聽歌的人，也因此副歌可能會比流行樂更需要營造悅耳的熱血氣氛。由此觀點來看，本曲最具旋律性的 B ，很可能就是副歌的角色。

　　但是，在此先回過頭來思考「副歌本來的意義究竟是什麼？」剛才把副歌的作用稱為「主題」，簡單來說就是一首樂曲中最想強調或傳遞訊息的段落。換句話說，日本音樂中，這個段落大多是主旋律，但未必是曲中最具旋律性的部分。

　　例如，傻瓜龐克樂團（Daft Punk）的電音名曲之作〈One More

Time〉，反覆唱著曲名的地方明顯就是主題（①）。但這個樂句沒有優美的旋律，或許和日本所謂的「副歌」不太一樣。說到這，既然這不是旋律，難道是提示什麼東西？其實這就是包括主唱在內，構成整首曲子的節奏全貌。

回溯過去，講到古典音樂的主題，就會想到貝多芬的《第五號交響曲【命運】》，這首曲子是以強烈的「登登登登～」為動機（Motif），一面改變樂器或旋律、一面利用不斷反覆來表現主題（Theme）。若說這個動機在提示什麼的話，答案就是節奏。套用到現代音樂來說，可稱得上是「音樂史上最有名的重複樂段（Riff）」。

話題回到〈魔訶不思議大冒險！〉。C 並非是「最具旋律性的段落」，所以或許不符合日本音樂的副歌條件。但是，就憑節奏性強烈的衝擊感、以及隨便哼唱一段就會知道 C 就是全曲的主題旋律。甚至也可以說「C 是主題，B 是副歌」。由此看來，本曲的獨特構造令人大開眼界。**我在分析動畫歌曲時，發現很多我們常說的「副歌起頭」的曲子。若考量前面所述的日本音樂特徵、及包含動畫片頭時間限制在內的動畫歌曲特有條件，會發現由主題做為曲子起頭的提示做法較有效率。**

另一方面，像是〈麵包超人進行曲〉這首歌，包含編曲在內一開始「完全是副歌」的例子並沒有很多，反而，雖然是副歌的旋律，卻以最短秒數同時具有前奏與主題的提示作用、只有副歌「預告」的曲子比較常見。因為旋律可說就是曲子的「故事」，旋律本身要有美感之外，和弦或編曲，甚至是前面的展開，這些「聽覺感受如何（演出表現如何）」也相當重要。因此，這個旋律若出現在一開頭最閃耀的「全滿編排」的話就非常可惜。另外，在沒有助跑的情況下，副歌部分突然氣氛高漲也不合理，所以不難理解作曲家或編曲家，將「預告的前奏兼副歌」放入曲中的心理考量。

但以這首曲子的 C0 來說，一開始的聲音氣勢就是最大，而且具有

電子舞曲二人組，
〈One More Time〉 收
錄在傻瓜龐克樂團的
《Discovery》專輯。

相當大的震撼感。相反的，如果這個段落只有鋼琴與主唱，反而會令人無法靜下心來聆聽。**其原因在於 C0 是提示節奏的段落。**節奏不同於旋律，具有瞬間爆發力與衝動性，所以不需要故事性，便能帶來最大震撼。型態上更勝於分批出現的前置法，貝多芬的《命運》就是很典型的例子。

　　換句話說，**本曲因為「具有與副歌不同的主題」，或者說「具有旋律及節奏兩種主題」，所以連接性節奏充滿爆發力的 C，得以充分發揮出「抓住」的效果，使 B 可以順著曲子的故事性，善盡本來只要扮演好副歌的角色。**這是絲毫沒有浪費的表現手法，又能將各段落的作用發揮到淋漓盡致的構成。

不可思議點② 到底是小調或大調？

前面提到樂曲構成的妙處也活用在旋律 B 上。段落 <u>B</u> 為降 A 大調，另一方面，<u>A</u> 與 <u>C</u> 可以說是降 A 大調，但視為平行調的 F 小調較為恰當（**圖 2**）。

圖2　平行調

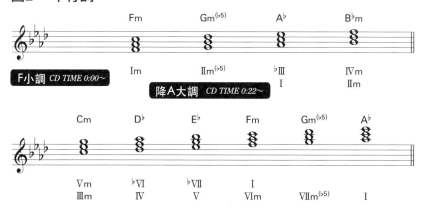

因為降 A 大調下的 III 是 C，一般情況下會變成小調和弦，但在本曲裡會變成大調和弦，並且用在終止部分（例如 <u>A</u> 的第四小節或 <u>C</u> 的第八小節）。C 就是 F 小調中的 V（第五度音），**當在小調下終止時，為了美化屬音動線（Dominant Motion），常以大調和弦的型態出現。**

不過，大調下的 III（三度）變成大調和弦，在副屬音裡頭也相當常見，所以做為終止使用的話並不會馬上回到小調。在流行樂裡，大調與小調的區別並不明確，從古典音樂的角度來說，也很難稱得上是典型的小調，所以本曲的情況也「勉強稱得上是小調」。甚至也有人認為「小調進行只占一小部分而已」。我覺得視為小調較容易理解樂曲構造，所以就

以此來解釋分析這首曲子。

雖說是平行調，其實就是從 Ａ 到 Ｂ 經過一次轉調（Transpose）。段落 Ｂ 的明朗感或開闊感是來自小調轉為大調、及順著 Ｃ 的動機進展進入的 Ａ，還有隨後以同一樣式為基礎的旋律變化。這是有前面的醞釀才能成立的表現方式，假設本曲沒有段落 Ｃ，或「在副歌起頭一開始就預告……」等手法，也很難營造高潮。

不可思議點③　來自全體合奏易記點的破壞力

現在已經理解整首樂曲的構成了，最後，我們來進一步具體分析節奏組的合奏。總而言之，「つかもうぜ！DRAGON BALL！（tu ka mo u ze！DRAGON BALL！）」這句具有相當大的破壞力。該樂句的可怕之處在於，除了貝斯以外的所有樂器，都演奏同一重拍的節奏樣式。在所有樂器當中，只有貝斯是彈奏很細的十六分音符樂句，但因為重拍相同，所以實質上全體都是演奏相同的節奏。難怪會有這麼大的破壞力。除了這個易記點（參照 P26 譯注）以外，鼓組與貝斯在「世界でいっとースリルな秘密（se ka i de i tto- su ri ru na hi mi tu）」或「この世はでっかい宝島（ko no yo ha de kka i ta ka ra ji ma）」的「宝島（ta ka ra ji ma）」段落中，也與主唱旋律打擊相同的節奏，表現出強烈的副歌（Hook）[譯注]。相反的，在段落 Ａ 中鼓組與貝斯充滿休止符的樂句，卻像是呼應主唱旋律般蓄積的能量。

換句話說，本曲的鼓組與貝斯在節奏上具有相當強大的影響力，這兩種樂器具有「大量易記點」、「大量蓄積」的作用。這已經不是易記點很多等的程度問題，而是接近「基本上持續著易記點」的表現。

段落 Ｂ 的節奏樣式是直率的四四拍低音大鼓，在此姑且不談 Ｂ，我們來看 Ａ 與 Ｃ。在 Ａ 與 Ｃ 中鼓組大部分時間都是打擊易記點或「沒有

高帽鈸（Hi-Hat）或厚鈸碎拍點綴」、「強拍沒有大鼓」的節奏樣式。在開頭曾提到本曲的特色之一「飄蕩不安定的合奏音色」，但演奏家的演奏技巧如何倒是其次，主要是本曲的譜面本身就相當複雜。

前面已經再三提到，合奏的基準是鼓組，尤其是鼓組中的低音大鼓。**但是，本曲的鼓組不僅不斷變化節奏樣式，又因為鼓組一直跟著主唱旋律對位，因此並沒有始終如一的一貫性。再加上其他聲部可以做為節奏基準的地方也都被休止符取代，有些甚至沒有高帽鈸的碎拍導引。換言之，我們無從知道聲部的配器如何找出節奏的基準拍點。然而如同前述，正因為這樣的編曲才使得易記點具有破壞力，而且毫無疑問地也使 B 的直率節奏帶有一種解放感。**只是，針對這種大膽的合奏想法由來，或為何這樣能夠使曲子成立，還是很難說明清楚。

曲子之所以能夠成立的理由之一，可以想成「因為貝斯的樂句細膩，所以能填滿節奏的留白」。或許也可以說貝斯與主唱高橋洋樹先生的音色都有比拍子稍早出現的傾向，但副歌（Hook）或易記點很多，充滿停頓感的節奏樣式也有往前邁進感。不論如何，這些理由還是無法完全解釋本曲之所以成立的原因。以分析者的立場這樣說實在令人感到羞愧，但這首曲子的確留下「不可思議」的魅力。

譯注 **副歌（Hook）**：指全曲最引人入勝的部分。

惡之華
惡の華

《惡之華》
宇宙人

作詞：しのさきあさこ、後藤まりこ（仲村佐和共同創作）、
の子（春日高男共同創作）　作曲：しのさきあさこ

CD TRACK7

前衛的組曲作曲法

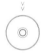

《惡之華》

構造 ▶▶ 因為是組曲形式，所以調、拍子、和速度在曲中將有細膩的變化

·構成表

♩=105

0:00~	0:16~	0:25~	0:29~	0:54~	1:13~
a →	A →	B →	C →	b →	D1 →

─────── 仲村佐和 ───────

♩=122

1:36~	1:49~	2:05~	2:11~	2:31~	2:43~
c →	E →	F →	G →	d →	D2 →

─────── 春日高男 ───────

♩=110

3:09~	3:17~	3:35~	3:52~	4:12~
e →	H →	I →	f →	D3 →

─────── 佐伯奈奈子 ───────

♩=205 ♩=102

4:37~	4:52~	5:11~	5:31~	5:40~
g →	J →	K →	h →	D4

─────── 群馬縣桐生市 ───────

·和弦進行表

◎ 仲村佐和 （升C小調）

※ a 是N.C.

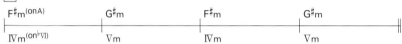

A

F#m(onA)		G#m		F#m		G#m	
IVm(on♭VI)		Vm		IVm		Vm	

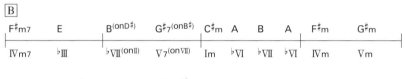

B

F#m7	E	B(onD#)	G#7(onB#)	C#m	A	B	A	F#m	G#m
IVm7	♭III	♭VII(onII)	V7(onVII)	Im	♭VI	♭VII	♭VI	IVm	Vm

A	G#m	F#m	E	G#(onB#)	N.C.	B
♭VI	Vm	IVm	♭III	V(onVII)		♭VII

C

C#m	A△7	B	G#m	C#m	C#m	E	E(onG#)	E(onB)
Im	♭VI△7	♭VII	Vm	Im	Im	♭III	♭III(onV)	♭III(on♭VII)

G#m	B(onD#)	C#m	C#m	B	A	G#m	F#m	E	G#(onD#)	G#
Vm	♭VII(onII)	Im	Im	♭VII	VI	Vm	IVm	♭III	V(onII)	V

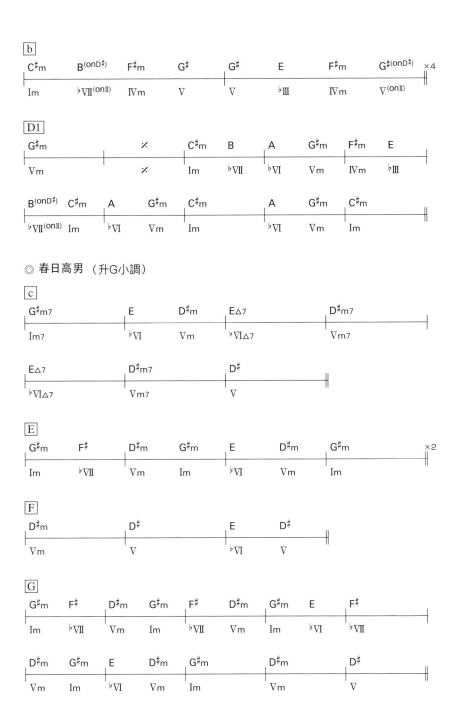

b

C♯m	B(onD♯)	F♯m	G♯		G♯	E	F♯m	G♯(onD♯)	×4
Im	♭VII(onII)	IVm	V		V	♭III	IVm	V(onII)	

D1

G♯m			✕		C♯m	B	A	G♯m	F♯m	E
Vm			✕		Im	♭VII	♭VI	Vm	IVm	♭III

B(onD♯)	C♯m	A	G♯m	C♯m		A	G♯m	C♯m
♭VII(onII)	Im	♭VI	Vm	Im		♭VI	Vm	Im

◎ 春日高男 （升G小調）

c

G♯m7		E	D♯m	E△7		D♯m7	
Im7		♭VI	Vm	♭VI△7		Vm7	

E△7		D♯m7		D♯	
♭VI△7		Vm7		V	

E

G♯m	F♯	D♯m	G♯m	E	D♯m	G♯m	×2
Im	♭VII	Vm	Im	♭VI	Vm	Im	

F

D♯m		D♯		E	D♯	
Vm		V		♭VI	V	

G

G♯m	F♯	D♯m	G♯m	F♯	D♯m	G♯m	E	F♯
Im	♭VII	Vm	Im	♭VII	Vm	Im	♭VI	♭VII

D♯m	G♯m	E	D♯m	G♯m		D♯m		D♯
Vm	Im	♭VI	Vm	Im		Vm		V

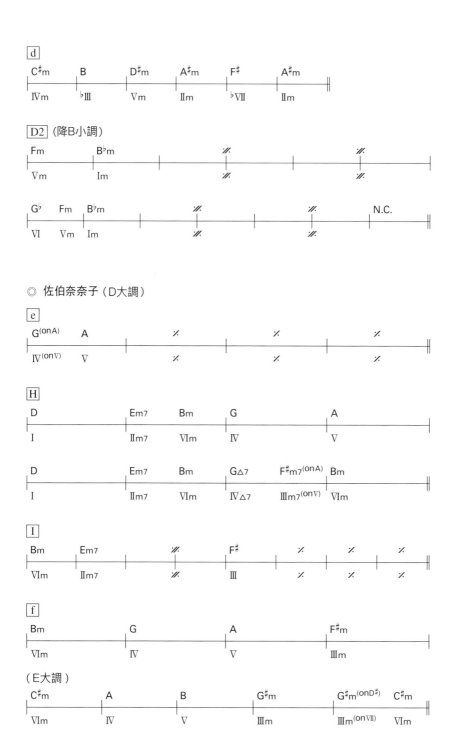

d

C♯m	B	D♯m	A♯m	F♯	A♯m
IVm	♭III	Vm	IIm	♭VII	IIm

D2 （降B小調）

Fm	B♭m		✕		✕
Vm	Im		✕		✕

G♭ Fm	B♭m		✕		✕	N.C.
VI Vm	Im		✕		✕	

◎ 佐伯奈奈子（D大調）

e

G(onA)	A	✕	✕	✕
IV(onV)	V	✕	✕	✕

H

D	Em7	Bm	G	A
I	IIm7	VIm	IV	V

D	Em7	Bm	G△7	F♯m7(onA) Bm
I	IIm7	VIm	IV△7	IIIm7(onV) VIm

I

Bm	Em7	✕	F♯	✕	✕	✕
VIm	IIm7	✕	III	✕	✕	✕

f

Bm	G	A	F♯m
VIm	IV	V	IIIm

（E大調）

C♯m	A	B	G♯m	G♯m(onD♯) C♯m
VIm	IV	V	IIIm	IIIm(onVII) VIm

D3 （升C小調）

G♯m	⁒	⁒	⁒	⁒	G♯m	G♯m^(onC♯)	A	G♯m
Ⅴm	⁒	⁒	⁒	⁒	Ⅴm	Ⅴm^(onⅠ)	♭Ⅵ	Ⅴm

C♯m	⁒	⁒	D♯add9
Ⅰm	⁒	⁒	Ⅱadd9

◎ 群馬縣桐生市（C大調）

g （3/4拍）

2/4拍

G7	⁒	⁒	⁒
Ⅴ7	⁒	⁒	⁒

C	B♭	Am	C^(onA♭)	×2
Ⅰ	♭Ⅶ	Ⅳm	Ⅰ^(on♭Ⅵ)	

（後面為4/4拍）

N.C.

J

C	B♭	Am	C^(onA♭)	×4
Ⅰ	♭Ⅶ	Ⅵm	Ⅰ^(on♭Ⅵ)	

K

2/4拍

Am	Am△7^(onA♭)	C^(onG)	D^(onF♯)	F△7
Ⅵm	Ⅵm△7^(on♭Ⅵ)	Ⅰ^(onⅤ)	Ⅱ^(on♯Ⅳ)	Ⅳ△7

Am	Am△7^(onA♭)	C^(onG)	D^(onF♯)	Am	Am△7^(onA♭)	C^(onG)	D7
Ⅵm	Ⅵm△7^(on♭Ⅵ)	Ⅰ^(onⅤ)	Ⅱ^(on♯Ⅳ)	Ⅵm	Ⅵm△7^(on♭Ⅵ)	Ⅰ^(onⅤ)	Ⅱ7

E	E7
Ⅲ	Ⅲ7

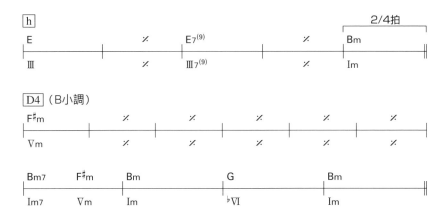

※本曲中，D 為副歌的段落。

用哼唱的試聽帶與三個關鍵字

　　〈惡之華〉在本書介紹的樂曲之中，是最特立獨行的一首。這部動畫片頭曲是由〈惡之華—仲村佐和—（主唱：後藤まりこ）〉、〈惡之華—春日高男—（主唱：の子）〉、〈惡之華—佐伯奈奈子—（主唱：南波志帆）〉、〈惡之華—群馬縣桐生市—（主唱：しのさきあさこ）〉四部構成的組曲，每部分別由不同歌手演唱。這裡是分析由作曲者しのさきあさこ加以彙整成一首，並以宇宙人名義所演唱的〈惡之華〉。

　　當然，樂曲的構成也相當精彩，除此之外，本曲結合三點：1. 充分表現各故事登場人物的內心世界，謂之主題性的高度、2. 作曲者しのさきあさこ透過旋律表現帶有藝術氣息的作品或登場人物，謂之感性的敏

銳度、3. 專業編曲家長谷川智樹先生以しのさきあさこ的形象具體編成一首歌曲，謂之技術性的精度，也使這首歌曲不但有趣，而且作品完成度相當高。

這部動畫作品採取真人動作轉描動畫（Rotoscope）手法繪製而成，圖像視覺意象上又與原作大異其趣，乍看之下像是藝術作品動畫，但片頭曲的扭曲聲響，又能使聽眾回想起原作的氣氛。

根據「Billboard Japan」網站的專訪，這首曲子是先由しのさきあさこ哼出旋律錄成試聽帶，再添加上「匈牙利舞曲」、「光 GENJI^{譯注1}」與「法國電影」這三個關鍵字，之後交由長谷川先生編曲完成。

曲子基本上在流行歌曲的格局中，除了充分表現這三個關鍵字所提示的氣氛之外，同時又帶給聽者一種樂曲整體一致的印象。**可以說以小調為基礎的旋律，在しのさきあさこ如少女般的歌聲淡淡地詮釋之下，反而有種飲用毒藥的感覺，光是這樣就已經完全傳達出故事的世界觀。**

從專訪內容可知，在組曲般的構成之下各樂章描繪出了各登場人物或故事發生的舞台，並且各自以關鍵字做為音樂範本串連起來。從這篇專訪可以收集有助於分析該曲子的重要線索。此外，做為一首曲子來思考時，其構成要素相當繁多。因此，本曲分析不會採用重點分析式的解說方式，而會依照樂曲時間軸，一面掌握各樂章的動向一面說明下去。也就是將「仲村佐和」、「春日高男」、「佐伯奈奈子」與「群馬縣桐生市」視為組曲的各「樂章」來分段解說。

譯注1 **光 GENJI**：成立於一九八八年的日本七人男子偶像團體（傑尼斯公司旗下）。前身為一九八七年組成的五人團體「GENJI」，一九九五年解散。

異於一般歌曲結構的動向

首先，從構成表可以確認整首曲子的樣貌（圖1）。全曲是依照「仲村佐和」、「春日高男」、「佐伯奈奈子」、「群馬縣桐生市」的順序串成組曲，每個樂章由三或四個段落組成。無論哪個樂章幾乎都是在前半段落就強烈表現出該樂章的曲調，後半漸漸朝全樂章共通的段落 D（副歌）變化，曲中分別經過 b、d、f、h 間奏段落，最後回到 D 結束，這就是本曲的大致構成。因此，組合成組曲已經是相當罕見的型態，整首曲子的各個樂章本身又與一般歌曲的動向構成相當不同。除此之外，雖然 D 的旋律基本上是各樂章共通，但受到各樂章的曲調影響，各自又有些微的差異。

「仲村佐和」──以吉普賽羅馬音樂表現狂放

這個樂章以「匈牙利舞曲」為主題，是小調特徵明顯的曲子。以「C♯」為主軸起伏激烈的旋律尤為特色。一般所謂的匈牙利音樂在歐洲民俗音樂中，似乎也是受吉普賽音樂（羅姆人^{譯注2}是一支過著居無定所生活的民族）影響最深的類型。從本樂章可以聽到敘事般時而狂野的羅馬音樂特徵，這點也相當符合登場人物的形象。若說「匈牙利舞曲」的要素表現在本樂章哪裡，**最為明顯的地方在於 a 與 b 的主旋律是利用所謂的「匈牙利音階」譜寫而成（圖2）**。匈牙利音階是將和音小調音階（Harmonic Minor Scale）的四度音提高半音所形成的音階（在本曲 C♯ 調中，Fa♯變成 Sol=Fa 的雙升音）。 音階裡的增二度（一音半的間隔）出現於三度與四度、六度與七度之間，但同時四度、五度、六度都以半音連接，形成具有東洋音色的音樂。本曲的旋律基本上是以自然小調音階（Natural Minor Scale）構成，但在「仲村佐和」樂章裡，特別以匈牙利音階的半音連續，營造出詭異的氣氛。

圖1 〈惡之華〉的構成

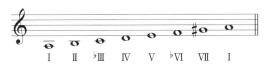

圖2　三個小調音階

· 匈牙利音階（匈牙利小調音階 / 和音小調♯4th〔增四度〕音階）
CD TIME 0:00～

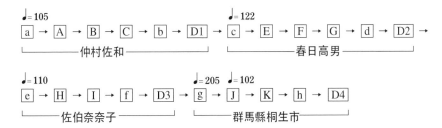

· 和音小調音階　*CD TIME 0:12～*

· 自然小調音階　*CD TIME 0:20～*

譯注 2　**羅姆人（Roma）**：流浪民族，原稱吉普賽人（Gypsy），又稱波西米亞人（Bohemian），在歐亞各地均有不同稱呼，一九七一年後才統一稱為羅姆人。

接著解說本樂章的和弦進行。如同前面所說，本樂章很明顯是一首小調曲子。以小調的主音／次屬音／屬音和弦「Im ／ IVm ／ Vm（C♯m ／ F♯m ／ G♯m）」為和弦進行的主線，在 B 這種富有戲劇性終止地方，將 V 改成大調和弦（圖3）。這是典型的小調和弦進行之一。前面說過「音色聽起來陰暗未必就是小調，或小調曲子也有「調性曖昧不明的情況」，對此仍存有「那麼，到底哪種和弦進行才是典型的小調？」疑問的人，就可以把**這首樂曲的這個樂章視為是本書列舉的樂曲當中，最為典型的小調。**

羅馬音樂還有「節奏熱鬧」這項特徵。只看本樂章旋律樂器的節奏，會發現 A 的音符配置形成「音符落在第一、第三拍的反拍與第四拍上」。B 的第三小節重音落在反拍上，而第五小節的第一拍是休止符。C 的重音在反拍上，然後在 b 時，貝斯伴隨著漩渦般轉動的旋律樂器，以八分音符為單位不斷變化音形，一面依循前面重音在反拍的節奏規則，一面不斷推進這個狂放的樂章往前邁進。

這種捉摸不定的節奏樣式，還有刻意將樂句原本的第一拍音位置往後錯移的編排，都是讓聽眾無法在樂曲進行中獲得安心感的原因。相對於本樂章愈來愈有沉重傾向的和弦進行而言，節奏部分又增加了不確定的因素，使樂曲添增不安的氣氛。此外，只有 DI 聽起來誇大的關係，相對能帶來安定感的節奏，因此具有一種「大團圓」的感覺。

和弦進行中也有類似的情形。整體上具有根音下降進行的印象，但在 B 的第一至第四小節與第七至第八小節、以及 C 的第五至第六小節等不同地方，在接續到來的段落中，都以冷不防的下降進行映襯旋律，讓聽眾有種措手不及的感覺。光是如此，在 D 的第三小節起出現了不禁令人好奇「和弦進行究竟會低到什麼程度？」的緩慢下降進行，再搭配前面提到的節奏特徵（無規則性地強調反拍），引出了本樂章結尾的高潮。

姑且不談聽眾對匈牙利音樂了解多少，但本樂章對「匈牙利音樂」

的正確理解，或到底有多符合這種民族音樂，完全不是本質上的問題。しのさきあさこ在這個樂章的表現上是以「匈牙利舞曲」為主題打造意象，對此長谷川先生則透過匈牙利音階的旋律或無規則性地強調反拍來回應形塑該意象，這便是這個樂章的有趣之處。

圖3　B 的和弦進行

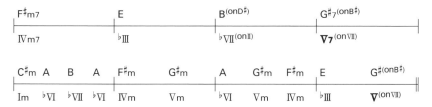

「春日高男」──扭曲的偶像歌謠

以「光 GENJI」為主題的本樂章是一首拍速上升到 122 BPM，走輕快路線的曲調。貫穿整首曲子的華麗銅管伴奏，或 d 的甘美豐潤吉他獨奏，總覺得彷彿聽到當年的歌謠曲般令人懷念。但是，如同後面會提到的，仔細聆聽就會發現本曲的編排其實相當值得玩味。

雖然本樂章與「仲村佐和」樂章同為小調音階，但和弦進行的動向卻大不相同。本樂章不僅使用「Im-IVm-Vm」進行，而且在類似 E 或 G 的段落中，也使用了「♭VI」或「♭VII」，藉以鋪陳大小調曖昧不明的流行樂風的和弦進行（圖4）。

在此要說明本段使用「♭VI」或「♭VII」後，為何會使調性大小變得曖昧不明的理由。我們先回顧一下和弦進行的基礎知識。和弦進行以「主音、屬音、次屬音」組成，在大調下為「I、V、IV」，小調則為「Im、Vm、IVm」。前面將「仲村佐和」樂章稱為「典型的小調」，也是因為該樂章是以「Im、Vm、IVm」為主來組成和弦進行。

大調的小調和弦與小調的大調和弦其實都是「主音、屬音、次屬音的代理和弦」。在小調下的「♭VI」、「♭VII」，都是其平行調下的次屬音（IV）與屬音（V）。特別是七度和弦（大調的 VIIm$^{(♭5)}$、小調的 ♭VII），原則上不會出現在同一個調性裡。這是因為不具有主音、屬音、次屬音作用的關係。假定用在小調裡，就會借用平行調的進行。因此，一旦使用七度和弦就會讓「大小調變得曖昧不明」。反過來說，在大調中使用小調和弦也有相同的效果。現在之所以還感受不到本樂章聽起來不像小調進行，也是因為我們已經習慣那樣的和聲了。

接著更進一步來看樂章的和弦進行。顯而易見的特徵是 D2 的進行。D1 從第三小節開始與另外兩個樂章的段落 D 相比，只有本樂章不是使用「Vm」的連續，而是反覆「Vm-Im」進行（圖5）。以大幅度根音下行

開始的「仲村佐和」樂章則另當別論。

　　在整首樂曲中，每個樂章都盡量避免重複使用相同的和弦進行，而且在普遍預期會變換和弦的拍點上也做了一些不變換和弦的巧思。不過，本樂章中也是有配合輕快節奏，在一小節或兩拍長度等比較容易察覺的拍點上，巧妙地變換和弦。與其他樂章的 D 共用旋律的 D2 則是以一小節為變換和弦的單位，由此可知本樂章對於「輕快度」的重視程度。

圖4　E, G 的和弦進行

E 第一至第四小節

G 第一至第四小節

圖5　D2 第一至第六小節的和弦進行

另一方面，編曲上也有「不使用與其他樂章相似的和弦進行」的傾向。請看 G 的第三至第五小節（圖 6）。從 G 的第一至第三小節，或旋律相似的 E 來看，該第四和第五小節採用原本的「G♯m ／ G♯m-F」進行較為自然。或者，如此一來就會持續出現同樣的和弦，因此，想要藉由變換和弦帶來推進感的話，就可以使用「G♯m ／ E（或 C♯m）-F♯」。這裡是使用「G♯m-E ／ F♯」進行。在這個和弦進行中，與旋律自然相融的和弦以提前兩拍出現，營造聽起來有點浮躁的感覺（所以，E 和弦不是放在第五小節，而是提早出現在第四小節）。同時，全音上的四個和弦以每兩拍節奏前進的關係，即使變換的拍點有些時間差，聽起來也不至於突兀。

仔細分析後會發現這種突兀感早在第三小節的「F♯」就露出端倪。因為 G 是大調和弦進行，從平行調的 B 大調的度名（Degree Name）來看比較容易理解（圖 6 中，括弧內表示度名）。「F♯」是升 G 小調下的♭VII，B 大調下則是 V。第三小節的「F♯」之所以聽起來有浮躁不安感，是因為在第一與第二小節結束的地方出現屬音 V。舉另一個更加浮躁不安的例子，在 G 第一至第三小節中，「G♯m-F♯-D♯m」進行就以每一個小節半為單位反覆了兩遍，所以與兩小節為單位前進的旋律來說，形成類似複節奏（Polyrhythm，又稱交錯節奏，指不同節奏樣式同時進行）的關係。

大概以 E 的動向做為基準的話，由於 G 聽起來比較自然，可想而知長谷川先生應該是覺得「變化只到這種程度的話，並無法改變歌曲聲響印象」，所以才會刻意錯開和弦位置。像上述這樣，藉由添加和弦進行的變化，便可以改變旋律的聲響印象。這些極為細節的部分雖然與樂曲主題、表現取向等較無關連，但由此可見長谷川先生在編曲上的細心講究程度。

截至目前止說明過的和弦進行手法，與本樂章大致聽起來的感覺有

關，換句話說就是曲子地基部分的內容。以此為前提之下，**可知本樂章所表現出來的本質性內容，具有 [c]、[F]、[G] 的「Vm–V」、「♭VI–V」等，都是透過半音移動來強調大調和弦 V 的和弦進行（圖 7）之特徵。**

圖6 　[G] 的和弦進行

※ 括弧內的度名均從B大調數算起。

圖7 　強調V的和弦進行

[c] 第五至第七小節

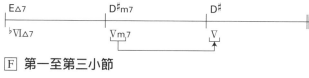

[F] 第一至第三小節

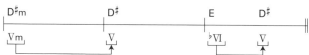

這種糾纏不休的進行，不禁令人想起日本歌謠曲特有的演歌情感表現。事實上，「歌謠曲＝明朗＝大調」的刻板印象是近年才形成，也就是民歌或搖滾樂團的熱潮[譯注3]消散之後，留給大眾的既定印象。在過渡期的一九八〇年代或更早之前的歌謠曲中，其實還有不少沿襲演歌「激昂小調」曲風的作品。

本樂章刻意不走明朗曲調路線，雖然呈現出來的音樂與「仲村佐和」樂章完全不同，不過頂多是小調的關係，到全樂章共通的副歌 D 之前，也順利與其他段落漂亮流暢地連接起來了。此外，本樂章雖以「光GENJI」為主題，又意圖做出比光GENJI更具一九八〇年代歌謠曲特有的演歌感，而使用華麗銅管音色與切分音製造輕快的易記點（參考P26譯注），營造帶有當年偶像曲的聲響要素，在各處「閃亮發光」的氛圍。換句話說，在「仲村佐和」樂章裡，透過匈牙利音樂的特徵被喚起的情感，已經順利投射到登場人物的角色中，但在這個樂章裡不僅止於與參照對象相似，更多的是對於那種音樂類型或時代的批判性觀點，刻意以扭曲的表現形式，呈現角色的內在性格。

「佐伯奈奈子」──表現明朗與憂傷兩種面向

「佐伯奈奈子」樂章以「法國電影」為主題。我不懂電影，不敢說這個樂章如何臨摹電影音樂，倒是讓我聯想到法國情色流行歌的巨匠「瑟傑‧甘斯柏[譯注4]」。或許我的看法可能有些偏頗，但他代表的法國流行歌，既沿襲了香頌[譯注5]明朗的氣氛與優雅的旋律，也帶有哀傷、情色的樣貌。在「佐伯奈奈子」樂章裡，這些元素依照時間順序不斷變化。調性從明朗的大調朝著 D3 的小調前進，也讓聽眾了解角色開朗外表下的內心世界。

　　整首曲子由唯一明確的大調 H 起頭，不同於「仲村佐和」與「春日高男」樂章，從一開始就描述了角色的性格。另外，在高音域舞動的鋼琴旋律，不論在音域上或對位上都孤立於其他音色之外，使得明朗的氣氛帶有不安感。進入最後副歌 D3 前的轉捩點則是 I（**圖8**）。由於和弦進行較為緩靜，歌唱旋律比前面的 H 更注重節奏，並且還保留足夠的明朗感，因此做為流行樂的橋接相當自然。此外，假設從 B 小調來看，這段和弦進行也可視為「Im-IVm → V」，所以即使是大調，也可以順利將曲調帶進充滿陰鬱氣息的 f 之中。

圖8　I 的和弦進行

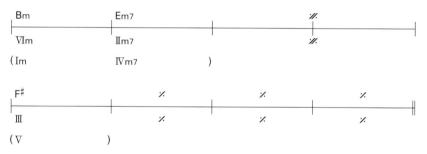

※ 括弧內的度名均由B小調數算起。

譯注 3 **樂團潮**：一九六六年披頭四（The Beatles）樂團在東京演出後，日本流行樂壇進入空前的樂團潮，並於一九七一年銷聲匿跡。然而包括主唱在內的樂團團員，不但在幕前以歌手或樂手身分發展，也有人進入唱片界擔任詞曲或製作人，從事音樂行政、演藝經紀等行業。樂團潮下大部分的歌曲仍然是歌謠曲。

譯注 4 **瑟傑‧甘斯柏（Serge Gaingbourg）**：一九二八～一九九一，法國流行音樂奇才，深受反體制作家鮑希斯‧維昂（Boris Vian，一九二〇～一九五九，作家兼爵士樂手）啟發，詞曲中展現大量博學與美國文化的薰陶。一九九〇年代日本時尚流行音樂「澀谷系」重要啟蒙人物與引用來源。

譯注 5 **香頌（Chanson）**：即法語「歌曲」之意，通常指二十世紀後的法語流行歌曲。

不論實際情形如何，包括轉調在內，呈現一種「法國風情」的段落 f，都透過本曲副歌既有的小調「Vm-Im」進行（在此為「G#m-C#m」），順暢銜接 D3（圖 9）。但是，如同前面在「春日高男」樂章中所見，**這裡的 D3 不使用「Vm–Im」進行，而是在「G#m（Vm）」延續六小節後，爽朗地進入第七與第八小節的終止。**

相較於「仲村佐和」與「春日高男」樂章，本樂章的副歌在相同的旋律下極其收斂，我們可以將角色對內在世界的自覺，當成本樂章的特色。只要考量到整首曲子的故事進展，通常都會做出「最後不應該進入盛大副歌」的判斷。從明朗的大調進入小調副歌的過程，其實相當平順。此外，「春日高男」樂章在編排上寫得「扭曲而故作無趣」，和弦進行中的細部變動聽起來卻又帶點雕琢感，也是經由長谷川先生的流暢編曲，才能讓複雜的進行聽起來更自然，並且表現出樂章的明朗氣氛。

「群馬縣桐生市」──白日夢般的不穩定感

最後的「群馬縣桐生市」樂章，雖然以實際存在的地名為題，在進入 J、K 之後，便完全沒有絲毫的現實感，帶有一種做白日夢的感覺。另一方面，副歌 D4 也不像「佐伯奈奈子」樂章那樣平順帶過各個場景，而是在氣氛改變後才出現轉場段落 h，與其他樂章不同，不顧前面的段落，平淡且直接表現超現實的氛圍。從段落 g ～ K 與 D4 的對比，可以感受到登場角色們的想法與現實之間的距離。

J 與 K 的曖昧不明感來自於段落 g 的「myo~ myo~」合成音效，這段音效與 J 和 K 同時呈現，卻與曲調沒有關聯；在段落 J 中，只有小鼓滾奏（Snare Roll）而不負責節奏的鼓組，到了 K 則以休止表現段落的

氣氛。此外，從 J 的和弦進行也可找出線索（**圖 10**）。J 和 K 分別從 I
與 VIm 下行，並結束在不穩定的「I$^{(on\flat VI)}$」、「II$^{(on\sharp IV)}$」和弦。

圖9　f 第五至第九小節的和弦進行

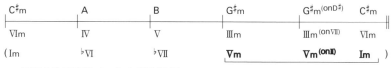

※ 括弧內的度名均由 C♯ 小調數算起。

圖10　和弦的下降進行

J 的第一與第二小節

K 的第一與第二小節

以編曲手法巧妙具現與描寫對象間的距離

以上就是各個樂章的特色。由於這首充滿概念性，且構成特殊，因此必須採取與其他篇章不同的說明方式。而貫穿整首曲子的重點就是「距離感」。

綜觀登場角色或為了表現而使用的音樂類型（範本），會發現這些音樂都是做為某種隱喻（Metaphor）來使用。例如，「春日高男」樂章中，「光 GENJI」的使用法、以及「佐伯奈奈子」樂章中的引用都是如此。引用式曲風並不是因為佐伯奈奈子像法國玉女紅星一樣清純可愛，而是基於這個角色在《惡之華》裡具有表面與裏層兩種人格。所以，這個樂章使用具有「光與影」、「流行與情色」兩種特質的法國音樂（電影），做為表現上的重要依據。

這首曲子具有比一般動畫片頭主題曲更具體刻劃角色個性與內在的特徵，但**可以說作曲者しのさきあさこ提出的「與描寫對象間的距離感」或是「以音色或自己的歌聲做為載體，與音樂產生的距離感」，在長谷川先生的巧妙編曲之下得到了具體呈現，也因此造就這首曲子的獨特性。**

only my railgun

《科學超電磁砲》

fripSide

作詞：yuki-ka、八木沼悟志　作曲：八木沼悟志

CD TRACK8

巧妙的副歌節奏與
轉調帶來的獨特戲劇性

《only my railgun》

·構成表

```
0:00~    0:14~    0:34~    0:47~    1:02~    1:36~    1:49~    2:04~
 a  →  C0  →  A1  →  B1  →  C1  →  A2  →  B2  →  C2  →
        └────第一段────┘    └────第二段────┘
```

```
2:36~    2:50~    3:05~    3:31~
 a' →  b  →  C' →  C3
 └── 獨奏 ──┘
```

·和弦進行表（B大調）

a , a'

```
G♯m        ⁄        ⁄        ⁄        ⁄        ⁄        ⁄      N.C.
VIm        ⁄        ⁄        ⁄        ⁄        ⁄        ⁄
```

C0 , C1 , C2 , C3（B大調）

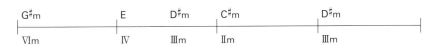

```
G♯m           E              F♯             B         F♯(on A♯)
VIm           IV             V              I         V(on VII)
```

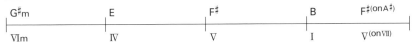

```
G♯m           E      D♯m     C♯m            D♯m
VIm           IV     IIIm    IIm            IIIm
```

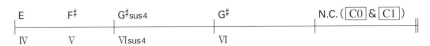

```
E      F♯    G♯sus4         G♯        N.C.( C0 & C1 )
IV     V     VIsus4         VI
```

※ C1、C2、C3中的前八小節反覆兩次。

A1 , A2（降A大調）

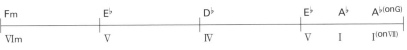

```
Fm            E♭             D♭             E♭     A♭    A♭(on G)
VIm           V              IV             V      I     I(on VII)
```

```
Fm      D♭    E♭      Cm     B♭m     Cm     Fsus4      F
VIm     IV    V       IIIm   IIm     IIIm   VIsus4     VI
```

— 122 —

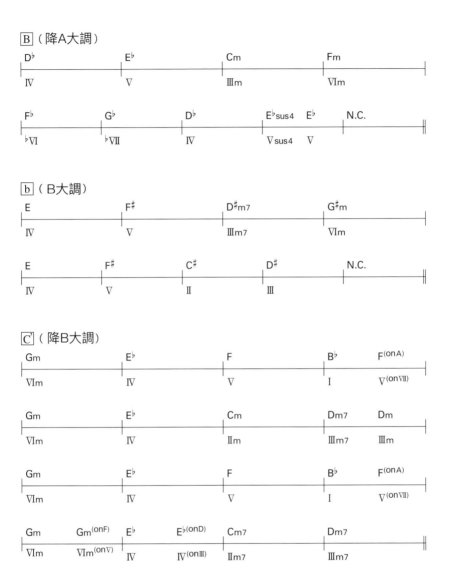

B （降A大調）

D♭	E♭	Cm	Fm
IV	V	IIIm	VIm

F♭	G♭	D♭	E♭sus4　E♭	N.C.
♭VI	♭VII	IV	Vsus4　V	

b （B大調）

E	F♯	D♯m7	G♯m
IV	V	IIIm7	VIm

E	F♯	C♯	D♯	N.C.
IV	V	II	III	

C' （降B大調）

Gm	E♭	F	B♭　F(onA)
VIm	IV	V	I　V(onVII)

Gm	E♭	Cm	Dm7　Dm
VIm	IV	IIm	IIIm7　IIIm

Gm	E♭	F	B♭　F(onA)
VIm	IV	V	I　V(onVII)

Gm　Gm(onF)	E♭　E♭(onD)	Cm7	Dm7
VIm　VIm(onV)	IV　IV(onIII)	IIm7	IIIm7

可說是曲子根基的「小室家族之音」有什麼特色？

　　《科學超電磁砲》的動畫片頭主題曲〈only my railgun〉隨著作品開播以來，至今依然是人氣相當高的歌曲。本書的其他歌曲幾乎都和作品有密切關係，相較之下這首曲子是當中最像流行樂的一首。就算登上流行音樂榜也不奇怪。愛好動畫歌曲的人到 KTV 唱歌，會點〈only my railgun〉的人，想必比〈惡之華〉多。我認為曲子具有輕快的舞曲節奏與優美的旋律，使聽眾容易琅琅上口，就是這首歌曲受歡迎的主要原因。

　　音樂上帶有傳思（Trance，又稱出神或勸世）風格的流行樂，大致說來就是帶有「小室哲哉真傳」的風格。年輕的讀者或許較無感，**小室哲哉就是將舞曲手法帶入日本流行歌曲的始作俑者，他的出現讓日本流行歌曲產生巨大的改變**。因為這首曲子帶有強烈的小室風，因此這裡必須先簡單說明「小室之音」的幾個特徵。

　　說到小室音樂的特徵，主要是他進軍日本流行歌壇後帶來的「小室哲哉進行」，也就是相當有名的「VIm-IV-V-I」進行（TM NETWORK 樂團時期的代表作〈Get Wild〉等即為典型的例子，①）。其他特徵有以下幾點。

●節奏部分非比尋常的單調簡單
●以合成器等旋律樂器構成主節奏模組
●常使用「3.3.2」節奏樣式的合成器‧重複樂段 (Riff)
●歌唱部分類似合成器‧重複樂段，由不斷循環的短樂句構成
●歌唱部分的最高音對齊節奏重音的位置

日本人通常「特別喜歡旋律」，即使被誤解，但還是必須說日本人往往有「只聽歌曲旋律」的傾向。因此很少人會「陶醉在不斷循環的節奏樣式」中。而暢銷曲大多必須具有華麗的旋律與和弦進行，還有戲劇色彩。從小室先生的音樂節奏構造來看，具有「利用大量使用『3.3.2』節奏樣式的旋律樂器和主唱，一面以副歌節奏部分（Rhythm Hook）錯移節奏的重拍（反拍）部分，一面讓節奏組中影響力較強的鼓組或貝斯演奏整齊的四分音符或八分音符，營造輕快感或容易跟著打拍子的節奏」等特徵。**在歌唱旋律方面，雖然缺乏日語語感，但藉由讓最高音與重音齊整，或製造合成器的樂句般激烈忽高忽低的音符，而有既重視節奏表現，又有獨特戲劇性的效果。**前面提到的「小室和弦進行」是令人不由感傷，又帶有戲劇性（全終止）的和弦進行，是日本人喜歡的音樂元素。

接下來會用小室之音的特徵，來分析〈only my railgun〉的整體樣貌。

①

收錄代表作〈Get Wild〉的精選輯《TM NETWORK ORIGINAL SINGLES 1984–1999》。〈Get Wild〉同時也是動畫《城市獵人》的片尾曲。

輕快的「3.3.2」節奏樣式

　　首先一起來看這首曲子的構造（**圖1**）。「會讓人想跟著打拍子的節奏感」是這類曲子最注重的部分，為了維持這種節奏感，通常不會讓曲子的段落數太多，這樣會變成接下來的展開無法預測的構成，所以段落數極少是構成上的重點。不過，這首曲子的轉調段落卻意外地多，這麼做的主要目的是取代多餘的展開部與橋接部分，讓各個段落的存在感凸顯出來。換句話說，就是為了在簡單的樂曲構成中創造出最大的戲劇性。

　　在分析各段落的功能之前，我們先把本曲幾個主要段落的基本節奏樣式整理出來。

　　首先是主唱旋律的基本節奏樣式 A、B、C（**圖2**）。A 是靜態單純的節奏，B 在第一與第三小節分別置入「3.3.2」的衍生節奏樣式，C 則從第一句反覆三次「3.3.2」的節奏樣式。簡單來說，**有多強調「3.3.2」就代表各段落有多少高潮部分。**做為副歌的 C 也是透過強調旋律以外的「3.3.2」而得到「副歌的性質」。

圖1〈only my railgun〉的構成

┌B大調┐　　┌Aᵇ大調┐　┌B大調┐　┌Aᵇ大調┐　　┌B大調 ─
a → C0 → A1 → B1 → C1 → A2 → B2 → C2 →
　　　　　└────第一段────┘　　└────第二段────┘

-B大調┐　　┌Bᵇ大調　B大調
a' → b → C' → C3
└ 獨奏 ┘

圖2 歌唱旋律的基本節奏樣式

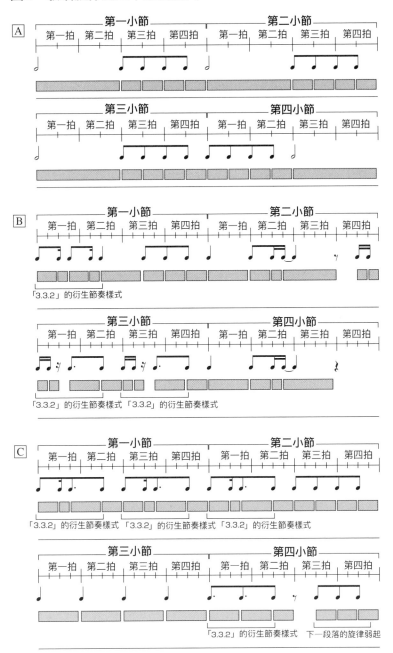

接著來看合成器‧重複樂段的基本樣式（圖3），這裡全都由「3.3.2」樣式衍生而成。各段落的差異在於「『3.3.2』頭一個附點八分音符之間，如何塞進十六分音符」。依照 Ⓐ、Ⓑ、Ⓒ 的順序，從每段落的相同部分愈分愈細這點，**可以看出音符分得愈細，氣氛也愈熱鬧**。此外，從合成器的重複樂段來看主唱旋律，會發現以「3.3.2」為基礎來發展的旋律樂句，其實具有合成器‧重複樂段的相同性質。

接下來再看鼓組的基本節奏樣式（圖4）。每種樣式都相當單純，其中的樣式⑤又涵蓋了前面四種樣式。所以，**我們可以想像：以音符數調整熱鬧度，使節奏樣式略為改變，基本上主拍還是一樣**。此外，本曲的鼓組一邊循環重複⑤的節奏樣式，一邊像是 DJ 放歌的方式以混音器的 ON/OFF 操控大鼓、小鼓、腳踏鈸等各組節奏頻段。

主唱與合成器強調的「3.3.2」節奏，聽起來就像硬把兩拍的三連音符塞進四四拍子的複節奏。「3.3.2」節奏之所以聽起來輕快，主要是因為重音錯位的關係。**而鼓組節奏之所以簡單直接，是因為主唱與合成器的「3.3.2」只把重音位置稍微錯開，因此需要輕快的音色彌補**。反過來說，如果主唱與合成器的節奏模組能明確交代「錯位的基準點」就能帶來輕快感。

從樂曲構成看各段落的節奏，就會發現曲子建立在「以 Ⓒ 為頂點，Ⓐ 為底端，兩者間以 Ⓑ 連結」的架構上，並由此發展高潮。此外，在鼓組的節奏樣式上，也能直接看出這樣的構造，完全呼應本章開頭提到的小室之音慣用手法。順帶一提，基本上節奏帶來的快感屬於身體反應，因此不主張「理論複雜＝高級」就能展現超越旋律的強度。讓聽眾跟著起舞也不一定非得用複雜的理論做出「意外性」不可。

圖3　合成器‧重複樂段的基本節奏樣式

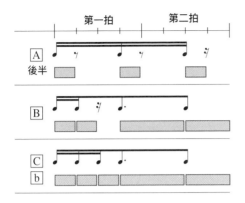

圖4　鼓組的基本節奏樣式

①A 前半 *CD TIME 0:00～*

②a 前半 *CD TIME 0:10～*

③A 後半 *CD TIME 0:14～*

④B *CD TIME 0:20～*

⑤C *CD TIME 0:25～*

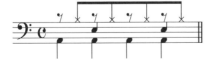

以轉調提高各段落的戲劇性

看完節奏之後，接著來分析和弦進行。

首先，整理整首曲子的調性會發現 A 與 B 是降 A 大調，C' 是降 B 大調，其餘段落則是 B 大調。前面已經稍微提到，本曲的轉調（Transpose）是建立在「構成簡單、節奏明快的曲子間，意圖使每個段落發揮最大的戲劇性」之下，而逐一安插而成。這裡以 C0 至 A1 的轉調「B 大調→降 A 大調」為例，說明本曲轉調的目的。

C0 的第九至第十二小節是「根音上升兩度半（Mi → Sol#）與連續的大調和弦，中間插入 sus4 累積能量」的進行，插入一小節帶有反拍重音的節奏樣式（第十二小節）之後，進入後面降 A 大調的 A1（圖 5）。

C0 第九至第十二小節的「IV-V-VI 進行」是流行樂營造高潮用的黃金公式，但也因為效果太強烈，而成為很難接續下去，也就是「完全不考慮接下來」的進行。

從副屬音的基本性質「在各自然音和弦中，以屬音動線（Dominant Motion）連接的和弦」來看，VI 與 IIm 互相連接，IIm 與同為副屬音的 IV 相連也不顯突兀。但是 VIm 本來是主音的代理和弦，「V-VI」進行也與「V-VIm」進行一樣，具有「屬音→主音的代理和弦」的偽終止性質（偽終止是指屬音以主音的代理和弦 IIIm 與 VIm 終止）。「IV-V-VI 進行」之所以很難接下一個和弦進行，是因為即使是偽終止，還是帶有終止的性質，而且又是結束在自然音和弦以外的大調和弦，**這樣會讓聽眾有種「收尾的和弦進行散發出氣氛高漲的氛圍，但不知道到底是什麼調性？」的感覺**。

由於這種和弦進行具有該特徵的關係，像是當 C2 之後不需要回到 A 的時候，通常會塞進一個 a' 從頭再來過。此外，在 C0 → A1 與 C1 → A2 兩個段落中，C 最後小節則以空和弦（No Chord）強加連接。這

圖5 C0 → A1 的和弦進行

C0 **第九至第十二小節**

A1 **第一至第四小節**

些手法讓最後的副歌得以營造最熱鬧的氣氛,也呈現出與旋律 A 之間的巨大反差。這種時候如果把 A 與 C 都改成 B 大調, C 的結尾就是 G[♯], A 的第一小節也就變成 VIm 的 G[♯]m,如此一來便會帶來小調感強烈的聲響。進一步地說,即使副歌旋律是以 Sol[♯]結束,旋律 A 還是以高兩音半的 Si 開頭。

　　為了解決這個問題,所以要把段落 A 轉為降 A 大調。如此一來, A 開頭的和弦 VIm 便由副歌最後的高潮,做出明顯「下降感」的 Fm。因為歌唱旋律也以 La[♭](Sol[♯])開頭,與 C 結尾的音程相同,所以聽起來很自然。

而 C 在連續大調和弦「IV-V-VI」之後，調性會顯得曖昧不明，因此正好帶來轉調的機會。不論作曲者八木沼先生當初的想法如何，從 C 到 A 的展開方式正是透過一個轉調（Transpose），四兩撥千斤地完成了「先讓前面副歌的高潮告一段落，在不夾雜其他段落的情況下，簡單製造落差，在下一個段落重新製造情境」的任務。C 的後面一定伴隨著轉調後的 A，可見作曲布局之精巧。

在 B → C 的過程也採用了類似的手法（圖 6）。

B 的最後一個小節在穿插空和弦之後才進入 C，而 B 的第五到第八小節也已經呈現調性模糊的傾向。在 B 的第五與第六小節呈現出同主調變換（Modal Interchange，又稱調式內轉）：降 A 大調從同主調降 A 小調借用了「♭VI-♭VII」，而「F♭（即 E）-G♭（即 F♯）」同時又是 C 的調性——B 大調中的「IV-V」，所以這裡聽起來就好像已經轉調到 B 大調。

在大調自然音和弦中，只有「IV-V」兩個大調和弦相鄰，**當聽眾聽到相鄰大調音階反覆時，便會無意識產生想找出「IV–V 關係」所在的調號。**正因為 B 的第五至第八小節會使聽眾有點混淆，因此在 C 轉為 B 大調之際反而能減輕突兀感。此外，連續四個大調和弦又會帶來明朗感，更能讓 C 第一小節的 G♯m 顯得強而有力。

順帶一提，雖然 C 的旋律線與段落 C 相同，透過轉調成降 B 大調，也可以像 A 一樣達到緩和氣氛的效果。換言之，就是最後副歌 C3 前的「重新分段用區隔」。在比前面段落 C 低半音的調號下，可清楚看出與 C0 → A1 相同的轉調效果，但這裡有趣之處在於前面 b 的第五至第九小節，與 B 的第五至第九小節是相同的進行方式（圖 6）。因為 b 與 B 是相同的進行（嚴格來說 E♭sus4〔D♯sus4〕其實不相通），而聽眾也已有「接下來會出現 B 大調的 C 」之預期心理，卻出現降半音的降 B 大調 C，因此具有更強的停頓感（Break）。此外，由此可知 b 與 B 的調號雖

不同，卻因為方便而使用相同的和弦進行，如此一來也使進行上顯得曖昧難分。

圖6　<u>B</u>的第五至第九小節與<u>b</u>的第五至第九小節的和弦進行

<u>B</u> 第五至第九小節

<u>b</u> 第五至第九小節

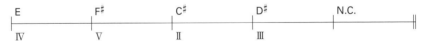

※F♭與E、G♭與F♯、D♭與C♯、E♭與D♯為同音異名。

以簡單手法呈現簡單概念的名曲

綜合以上分析，我們可以理解本曲是**透過有效率的轉調，使最簡單的段落發揮最大的戲劇性**。雖然沒有像〈紅蓮的弓矢〉那樣複雜，至少在「以轉調營造氣氛」的共通點上，都是運用相同類型的手法。

此外，每個段落都以相當華麗的進行收尾也是特徵之一。第一小節的停頓與轉調，使得轉折上不需要橋接性段落，也可以在快節奏下流暢

地進行，在本曲中是相當重要的部分。至於段落與段落之間則顯出低關聯性。所以作曲者很可能因此才下定永不回頭的決心，一直使用華麗的和弦進行。

　　透過這種布局，各段落間的故事展開才更為明確，並且成為聽眾容易理解，又能樂在其中的曲子。曲中雖然有一些類似 A 與 C 較為沉靜的段落，但因為整首曲子採單一的基本節奏樣式，段落數也有限，所以故事的發展得以容易掌控，又可避免冗長。包括「小室哲哉真傳」的節奏做法在內，本曲堪稱是將**「營造熱鬧氣氛」的簡單概念輕鬆實現化的範例曲**。

動畫歌詞的觀察

　　這裡將探討本書很少觸及的「動畫歌詞」部分。

　　雖然最近比較少見將主角的名字或作品名放在副歌，但以前的動畫歌曲很常見（當然現在以低年齡層為對象的作品之中也有這種做法的作品）。歌詞裡是否置入作品名，似乎也象徵這首歌詞「是針對什麼而唱」。例如在歌詞中提到作品名的〈麵包超人進行曲〉與〈魔訶不思議大冒險！〉，與其說是意圖傳達動畫的世界觀與氛圍，倒不如說很直接表現出作品本身或作品的主題。

　　另外，歌詞中沒有出現作品名的樂曲，例如〈StarRingChild〉。歌詞內容是抽象表現出主角的內心世界或作品世界。而〈你不知道的事〉等則是多少有與作品的故事連結，但同時又講述另一則故事。

　　這兩首歌的歌詞都沒有直接提示出作品中的登場人物或事件，而是憑樂曲本身讓歌詞得以成立，同時又積極地展現作品世界觀，感覺已經是近年動畫歌詞的主流。從這層意義上來說，近年的動畫歌曲之中，最偏離這種傾向、完全承襲前人傳統做法——歌詞裡沒有作品名，「除了做為《進擊的巨人》的片頭曲以外沒有考慮其他用途」般，直接表現出作品主題與張力的，就是——〈紅蓮的弓矢〉。此外，〈惡之華〉幾乎又可說是新舊樣式的「混合型」。

日本人喜歡旋律的理由

　　在〈only my railgun〉裡已經提到「日本人最愛旋律」。重視音樂的什麼東西，也會隨類型而有所不同，進一步地說每個人追求的東西都不太一樣。但是，日本歌與西洋歌都有比較明顯的傾向，這裡不需要用理論說明，只要看日常生活中接觸音樂的場所便知。例如舞廳是西方人接觸音樂的場所，卡拉 OK 則是日本人接觸音樂的代表性場所。音樂表現上的差異，自然也直接表現在音樂之中。以和弦進行為例，西洋歌比較簡潔，日本歌則帶有充滿戲劇性且細膩的特徵。在歌曲的混音上，日本歌的主唱也明顯蓋過樂器音色，甚至產生一種「一首歌靠主唱撐起」的感受。我認為該特色與語言特徵有很大的關係，或許也受到一點日本人的民族性影響。

　　這幾年日本又開始流行偶像團體，而美國偶像不僅外表凸出、舞技精湛，要做一名稱職的表演者基本上「音樂實力」為其重點。反觀，日本重視的則是偶像歌手如何力爭上游、表現個人特色與群體人際關係等「故事性」。近年流行的「在地吉祥物」不僅顯示出日本人對於創作角色或圖像的愛好，也能看出喜愛「故事」的程度。

　　為了讓故事有所進展，基本上必須避免重複同樣的內容。因此相較於旋律，更重視如何透過不斷反覆產生更大價值的節奏。不過，或許不符合日本人的喜好也說不定。

總　論

從本書 8 首歌曲中，
看見動畫歌曲的特殊性

　　本書最後會透過各曲子的特徵，總結整理動畫歌曲的大致樣貌。

　　一般動畫歌曲的特徵有以下幾點：1.「BPM 快速」、2.「旋律或和弦進行的變化大且富有戲劇性」、3.「一分半以內一定會進入副歌」。然而這些特徵也可以說是流行樂特徵的延伸。可想而知，對那些聽動畫歌曲的聽眾而言，基本上收看動畫才是主要目的，動畫歌曲只是收看過程中會看到的一部分。因此，相較於樂曲本身是主角的一般流行歌曲來說，動畫歌曲必須向聽者凸顯「抓住」目光的要素。動畫歌曲之所以追求更快的曲速、更戲劇性的表現、及更強烈的副歌，都是因為考量到這點的關係，也就是說有其必要性。例如〈only my railgun〉等就是顯著的例子。動畫歌曲的主要訴求對象，並不是狂熱的音樂迷，而是動畫作品的動畫迷，這點也是形塑動畫歌曲特徵的要素之一。

比這更重要的，是接下來要多談論一些的音樂性部分，以下列舉幾項只有動畫歌曲才有的特徵。尤其是和弦進行等部分，相較於一般流行歌曲，動畫歌曲會使用到相當複雜的音樂理論。這又是為什麼呢？

其中一個原因是可以抑制作家的個人特色。如同「前言」所說，既然動畫歌曲是「使用於動畫的音樂」，那麼比起展現作家或演奏者的個性，更需要傳達樂曲及其構造特徵。因此為求表現出更大的影響力，普通的作曲手法已經不夠使用，所以需要使用到複雜的理論。

此外，許多曲子都出自於職業作曲家之手，也是重要的因素之一。大抵來說，專業作曲家的作曲實力比創作歌手或樂團樂手還要強大。不過，我無意貶低創作歌手或樂團樂手。平心而論，擁有作曲、作詞、演奏、舞台表演等多項能力的全才音樂人，與專精於一項能力（作曲）的音樂人相比，當然是職業作曲家擁有較高的作曲能力。此外，雖然作曲家都有自己的「一套模式」，但因為作品必須提供給很多歌手演唱，因此相較於自己唱、自己組團演奏，或是大部分自己詮釋自己作品的表演者，絕對擁有更多的作曲手法。作曲家具有「一套模式」或「舉一反三」的特質，從理論上來看也是理所當然的事情。菅野洋子小姐就是其中的代表人物，而本書的〈惡之華〉則是藝人與職業作曲家攜手共創的幸福產物。

此外，我認為聽眾或創作者的音樂傾向，也與動畫歌曲的特徵有所關聯。狂熱者或動畫迷等那些熱中於單一興趣的人，通常在其他方面也會偏好特殊化的事物或花俏的東西。舉例來說，以前的遊戲音樂就有使

用很多前衛搖滾或融合爵士、硬搖滾等，需要高超演奏技巧或作曲技術的音樂元素。

在眾多動畫迷中也有不少只是輕度動畫迷，而且我並不打算將遊戲迷與動畫迷混為一談，一般而言這兩者都是親和力高的類型。那些充滿戲劇性、精心設計的旋律線或和弦進行的動畫歌曲，其音樂性也可以說是特殊化或花俏傾向的具體化產物。

說到近幾年的動畫歌曲，那些出身於 VOCALOID 或 niconico 動畫文化的創作者也都紛紛嶄露頭角，例如〈你不知道的事〉的作者 supercell（ryo）。niconico 動畫做為網際網路媒體與社群空間，提供了一個動畫、漫畫、遊戲、插畫等親和性較高的內容結合場域，並發展出獨特的文化樣貌。另外，VOCALOID 的出現，在音樂創作上也扮演舉足輕重的角色。

直到最近為止，音樂界都把 V 家音樂視為「一部分御宅素人的遊戲，不是素質良好的音樂」，而長期忽視。又因為音樂產業基本上有商業版權，以至於著作權意識薄弱的 VOCALOID 文化，無法順利加入音樂產業的商業模式，這也是 V 家不受重視的主要原因之一。我也是近幾年才慢慢接觸認識，實際上 V 家已經有一定數量的使用者，姑且不管個人喜好，應該將 V 家文化當做音樂界的新興運動以表敬意。仔細想想，那些握有新型態工具的人已掙脫類型或既有方法論的桎梏，發揮跨界創作的才能。這種以 niconico 動畫和 V 家為中心的活動，與早期開始流行取樣機與唱

盤的嘻哈界，同樣是非常強力且充滿能量的創作運動。在 niconico 動畫之中，以既有內容而言，涵蓋範圍廣泛的動畫類，能否更加發揮催化劑的力量，是今後值得注目的焦點。

在此做個總結：將以上特徵全部加以融合，在音樂上便會形成「動畫歌曲應有的樣子」。當然，動畫歌曲是因為動畫而存在，但看到著名動畫時，腦海裡一定會響起動畫歌曲的旋律。換句話說，對動畫而言動畫歌曲也是不可或缺的要素。這樣說可能流於俗套，但兩者不可思議的緊密關係，或許就是動畫歌曲的魅力。

後 記

　　對於本書的內容，不知各位覺得如何呢？當然，依據理論還是無法徹底說明樂曲的魅力或構造，我的分析也未必都能完全掌握要點。因此我不會直截了當告訴各位，只要依照理論就能寫出好曲子。但是，藉由閱讀本書能稍微理解，「這些樂曲是如何利用音樂手法做出來的？」會讓我感到相當欣慰。如果對各位的作曲技巧有所幫助，那就更好了。

　　分析完本書 8 首曲子後的感想是「好有趣呀！」。靜下心來專注研究一番，讓我學到許多第一次發現的細節，對我個人而言也是獲益良多。

　　仔細想想，音樂雖然充斥在我們的生活周遭，但音樂為主角的場所等，頂多是音樂家的現場表演而已。從事音樂相關工作的從業者，往往會以音樂為主而忽略其他要素，但音樂就如同所有的藝術或藝術表演，不過是溝通的管道之一。像動畫歌曲這種為了輔助什麼而存在的音樂，不但可說是發揮音樂本質的作用，而且觀賞動畫順便聆聽動畫歌曲，也不失為一種欣賞優秀音樂的方式。

　　最後，要感謝編輯部的鈴木健也先生，幫助第一次寫書尚有許多不足的我完成本書、以及給予我機會在《Real Sound》雜誌上連載曲式分析專欄的主編神谷弘一先生，更感謝一路扶持我的妻子。

小林郁太

中日英名詞翻譯對照表

中文	日文	英文
二劃		
力度	ダイナミズム	Dynamism
三劃		
三和音	トライアド	Triad
小鼓滾奏	スネアロール	Snare Roll
四劃		
切分音	シンコペーション	Syncopation
六劃		
先現音	アンティシペーション	Anticipation
合奏	アンサンブル	Ensemble
同主調變換	モーダルインターチェンジ	Modal Interchange
次屬音	サブドミナント	Subdominant
自然大調音	メジャー・ダイアトニック	Major Diatonic
自然小調音階	マイナー・ダイアトニック・スケール	Minor Diatonic Scale
自然音和弦	ダイアトニック・コード	Diatonic Chord
自然音階	ダイアトニック・スケール	Diatonic Scale
七劃		
助奏音	オブリガート	Obbligato
尾奏	エンディング	Outro
八劃		
取樣	サンプリング	Sampling
和弦最低音	ボトム・ノート	Bottom Note
和弦最高音	トップ・ノート	Top Note
和弦編排	コード・ワーク	Chord Work
和音小調音階	ハーモニック・マイナー・スケール	Harmonic Minor Scale
延音	サステイン	Sustain
空和弦	ノーコード	No Chord
九劃		
前奏	イントロ	Intro
度名	ディグリー・ネーム	Degree Name
律動	グルーヴ	Groove
段落記號	リハーサル・マーク	Rehearsal Mark
重複樂段	リフ	Riff
十劃		
夏佛節奏	シャッフル	Shuffle